U0110872

大展好書　好書大展
品嘗好書　冠群可期

象棋輕鬆學
19

象棋妙殺速勝精編

吳雁濱 編著

品冠文化出版社

前　　言

　　在足球比賽中，最精彩的是「射門」；在象棋對局中，最精彩的就是「殺著」。特別是「連將殺著」，一氣呵成，令弈者暢快淋漓，觀者拍案叫絕。局後細細回味，猶如「餘音繞樑，三日不絕」。

　　本書大部分局例取自實戰對局，改編時儘量保留原招著法，取其精華，去其糟粕，使讀者享受到對弈搏殺的快樂。本書共有500多局，其中以「連將殺著」為主，輔以少量的「寬緊殺著」，局局妙招迭出，招招擊中要害，在實戰對局中是比較難得的，希望廣大象棋愛好者喜歡。

編者

目 錄

 第1局　劍光霍霍

黑　方

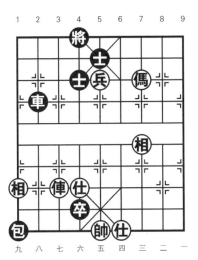

紅　方

圖1

著法（紅先勝）：

1.俥七進七　　將4進1　　2.傌三進四！　士5退6

3.兵五平六！　將4進1　　4.俥七平六

連將殺，紅勝。

 第2局　劍膽琴心

著法（紅先勝）：

1.俥八平五！　將5進1　　2.俥六進七　將5退1

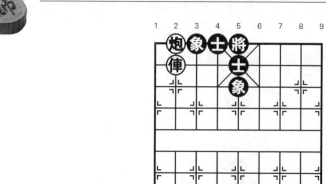

圖2

3.俥六進一　將5進1　　4.俥六退一
連將殺，紅勝。

 第3局　金針渡劫

著法（紅先勝，圖3）：

1.俥五進二　將4進1　　2.俥五平六　將4平5

3.兵四平五！將5退1　　4.俥六退一
連將殺，紅勝。

 第4局　束手無策

著法（紅先勝）：

1.傌四進三　將6平5　　2.俥三退一　將5退1

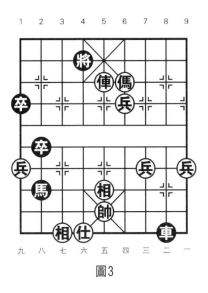

圖3

圖4

3.傌三進五　士4進5　　4.傌三進一
連將殺，紅勝。

 第5局　短小精悍

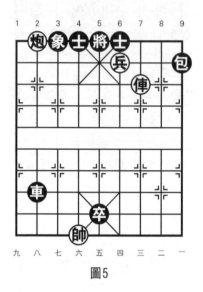

圖5

著法（紅先勝）：

1. 俥三平五　士6進5　　2. 兵四平五　將5平6

3. 俥五平四　包9平6　　4. 俥四進一

連將殺，紅勝。

第6局　馬踏連營

著法（紅先勝）：

1. 傌三進四　將5平6　　2. 傌四退二　將6平5

3. 傌二退三　將5平6　　4. 俥六平四

連將殺，紅勝。

圖6

第7局　同歸於盡

著法（紅先勝）：

1.兵六平五！　士6退5

2.傌四進六　　將5平4

3.傌六進八　　將4平5

4.俥六進六

連將殺，紅勝。

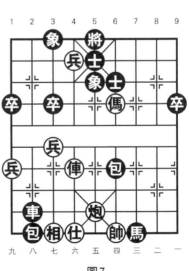

圖7

第8局　視死如歸

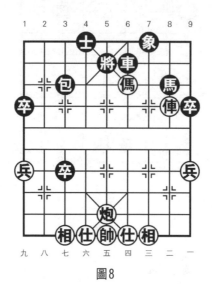

圖8

著法（紅先勝）：

1. 俥二平五　　包3平5　　2. 俥五進一！　將5平4

3. 俥五進一！　將4平5　　4. 相七進五

連將殺，紅勝。

第9局　銀河倒懸

著法（紅先勝）：

1. 俥七進三　將5進1　　2. 俥七退一！　將5退1

3. 傌八進六　將5平4　　4. 傌六進七

連將殺，紅勝。

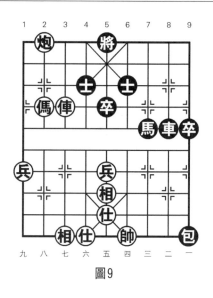

圖9

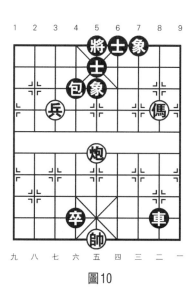

第10局　供其驅策

著法（紅先勝）：

1. 傌二進三　　將5平4
2. 炮五平六　　包4平2
3. 兵七平六　　士5進4
4. 兵六進一

連將殺，紅勝。

圖10

 ## 第11局　皓月西沉

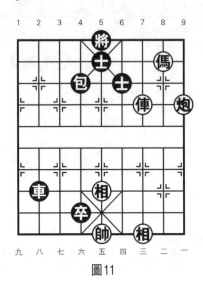

圖11

著法（紅先勝）：

1.俥三進三　士5退6　　2.俥三平四　將5進1

3.炮一進二　將5進1　　4.俥四平五　士6退5

5.俥五退一

連將殺，紅勝。

 ## 第12局　借花獻佛

著法（紅先勝）：

1.俥七平六！　將4進1　　2.兵五平六　將4退1

3.炮二平六　包8平4　　4.兵六進一　將4退1

5.兵六進一　將4平5　　6.兵六進一

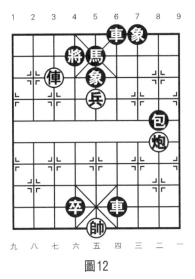

圖12

連將殺，紅勝。

第13局　步步生蓮

著法（紅先勝）：

1.炮四退一　　車3進3

2.傌四退五！　車3退3

黑如改走車3退2，則
炮四進七，士5進6，傌五
進六，絕殺，紅勝。

3.傌五進七！　車3進2

4.炮四平六

絕殺，紅勝。

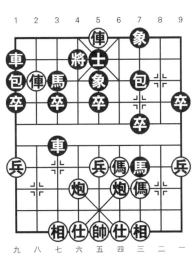

圖13

 022 象棋妙殺速勝精編

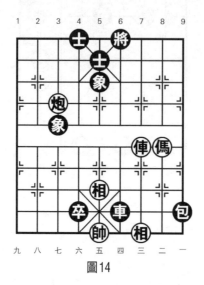

第14局　孔融讓梨

圖14

著法（紅先勝）：

1. 炮七進三！　象5退3　　2. 俥三進五　　將6進1

3. 傌二進三　　將6進1　　4. 俥三退二　　將6退1

5. 俥三平二　　將6退1　　6. 俥二進二

連將殺，紅勝。

第15局　辣手無情

著法（紅先勝）：

1. 俥五進三！　將6進1　　2. 俥五退二　　將6退1

3. 俥五平四　　將6平5　　4. 傌六退五

連將殺，紅勝。

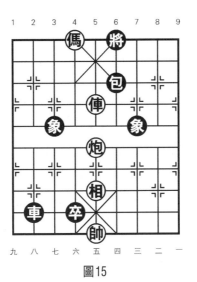

圖15

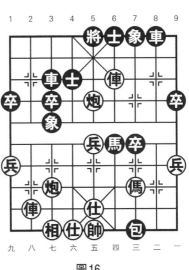

第16局 驚魂未定

著法（紅先勝）：

1. 俥四平五　　將5平4
2. 炮七平六　　士4退5
3. 俥五平六

連將殺，紅勝。

圖16

 第17局　肆無忌憚

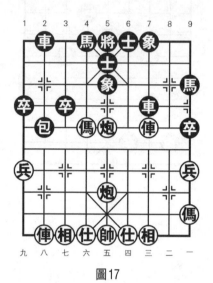

圖17

著法（紅先勝）：

1.俥八進五　車7進1　　2.傌六進五！　象7進5

3.後炮進五　馬4進5　　4.俥八進四

絕殺，紅勝。

 第18局　不知底細

著法（紅先勝）：

1.俥八進一　士5退4　　2.俥六進一　將5進1

3.俥八退一　包4退7　　4.俥八平六

連將殺，紅勝。

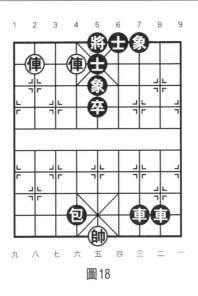

圖18

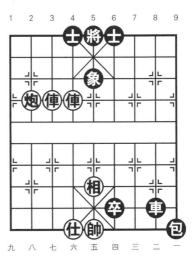

第19局　怒濤洶湧

著法（紅先勝）：

1. 炮八進三　　象5退3
2. 俥六進三　　將5進1
3. 俥六平五　　將5平6
4. 俥七平四

連將殺，紅勝。

圖19

第20局　千載難逢

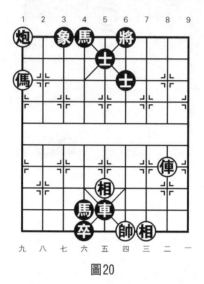

圖20

著法（紅先勝）：

1.俥二進六　將6進1　　2.炮九退一　士5進4

3.傌九進七　士4退5　　4.傌七退五　士5進4

5.俥二退一

連將殺，紅勝。

第21局　神馳目眩

著法（紅先勝）：

1.炮三退一　士6退5　　2.俥五退一　將4退1

3.俥五平六　將4平5　　4.俥六進一

連將殺，紅勝。

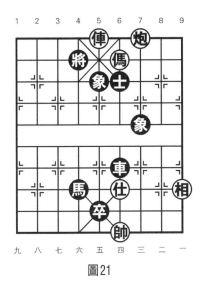

圖21

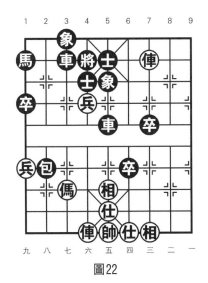

第22局　吸風飲露

圖22

著法（紅先勝）：

1.兵六進一　將4退1　　2.兵六平五　將4平5

黑如改走車3平4，則俥三進一，士5退6，俥三平四

殺，紅勝。

3.兵五進一！　車5退3　　4.俥三進一

連將殺，紅勝。

 第23局　　百死無悔

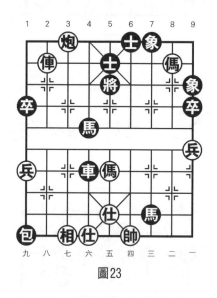

圖23

著法（紅先勝）：

1.俥八退一　士5進4　　2.炮七退二！　士4退5

黑如改走馬4退3，則傌五進四，將5退1，俥八進

一，將5退1，傌二退四，將5平4，俥八平六殺，紅勝。

3.炮七平一　士5進4　　4.傌二進四！　將5退1

5.傌四退三　將5平4　　6.俥八平六

連將殺，紅勝。

第24局　苦楚難熬

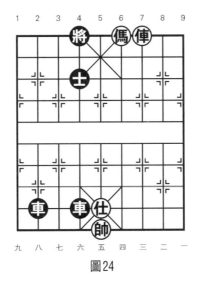

圖24

著法（紅先勝）：

1.傌四退五　將4進1　　2.俥三退一　士4退5

3.傌五退七　將4退1　　4.俥三進一　士5退6

5.俥三平四

連將殺，紅勝。

第25局　形勢緊迫

著法（紅先勝）：

1.俥七進一　將5進1　　2.傌六進七　士6退5

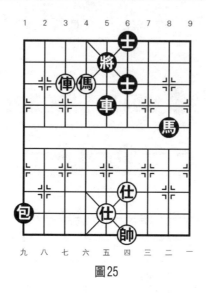

圖25

3.俥七退一　士5進4　　4.俥七平六
絕殺，紅勝。

第26局　頤指氣使

著法（紅先勝）：
1.俥二進六　士5退6　　2.俥二平四　將4進1
3.兵五進一　將4進1　　4.俥四退二
連將殺，紅勝。

第27局　涼風習習

著法（紅先勝）：
1.前俥進四！　士5退6　　2.俥四進七　將5進1

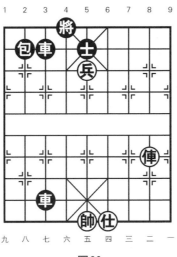

圖26

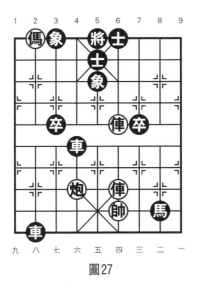

圖27

3.傌八退七　　車4退3　　4.俥四退一！　將5退1

5.炮六平五

連將殺，紅勝。

 # 第28局　明媚照人

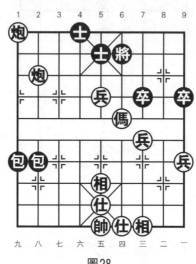

圖28

著法（紅先勝）：

1.炮八進一　士5進4

黑如改走士5進6，則傌四進五，包1退5，炮九平七，將6平5，傌五進七，絕殺，紅勝。

2.炮九退一　將6退1　　3.傌四進三　將6平5

4.炮九進一　士4進5　　5.炮八進一

連將殺，紅勝。

第29局　有恃無恐

著法（紅先勝）：

1.俥二平八！　包6平7　　2.俥八進三　將5進1

3.俥八退一　將5進1

黑如改走將5退1，則炮二平五殺，紅速勝。

4.傌七進六　將5平6

5.俥八平四

絕殺，紅勝。

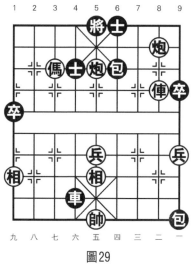

圖29

第30局　晨光曦微

著法（紅先勝）：

1.俥七進一　將4進1

2.炮二進六　士4退5

3.俥七退一　將4退1

4.俥七平五

下一步俥五進一殺，紅勝。

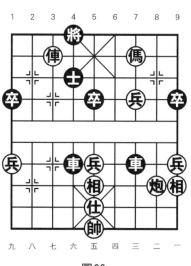

圖30

 第31局　恃强欺弱

圖31

著法（紅先勝）：

1.傌五進三　象5退7　　2.俥四進二　將5退1

3.傌三進五　士6進5　　4.俥四平五　將5平4

5.俥五進一　將4進1　　6.俥五平六

連將殺，紅勝。

 第32局　疾馳而歸

著法（紅先勝）：

1.傌六進五　象3進5　　2.傌五進三　將5平4

3.傌三進四　將4進1　　4.炮四進三　象5退3

5.炮五進二

圖32

連將殺，紅勝。

 ## 第33局　求之不得

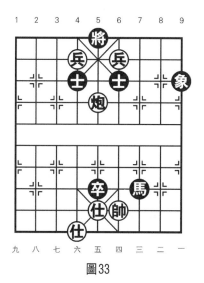

圖33

著法（紅先勝）：

1.兵四平五　將5平6　　2.兵六進一！　士4退5

3.兵六平五　將6進1　　4.炮五平四

絕殺，紅勝。

第34局　撲面而來

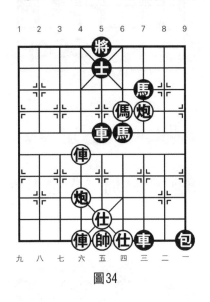

圖34

著法（紅先勝）：

1.傌四進三　將5平6　　2.炮六平四　士5進6

黑如改走馬6進8，則前俥平四，士5進6，俥四進

三，連將殺，紅勝。

　　3.前俥進五　將6進1　　4.後俥進八　車5退3

　　5.炮三平四

連將殺，紅勝。

 第35局　自投羅網

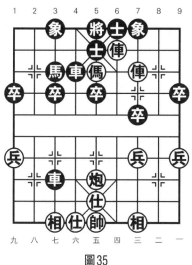

圖35

著法（紅先勝）：

1.俥四進一！　將5平6

黑如改走士5退6，則傌五進三，將5平4，俥三平六，連將殺，紅速勝。

2.俥三進二　將6進1　　3.傌五退三　車4平7

4.俥三退二　象3進5　　5.俥三平二　將6退1

6.俥二進二　象5退7　　7.俥二平三

絕殺，紅勝。

 第36局　騰雲駕霧

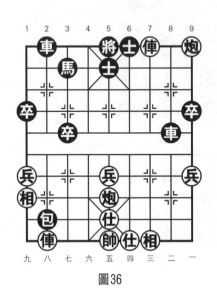

圖36

著法（紅先勝）：

1.俥三退一！　車8退4

2.俥三平五　　將5平4

3.俥八平六　　馬3進4

4.俥六進六

連將殺，紅勝。

 第37局　　車轍馬跡

著法（紅先勝）：

第一種攻法：

1.傌一進二　將6平5　　2.傌二進三　將5平6

3.俥六平四　將6平5　　4.俥四退二

連將殺，紅勝。

第二種攻法：

1.傌一進二　將6平5　　2.俥六退一　將5退1

3.傌二進三　包8退7　　4.俥六進一

連將殺，紅勝。

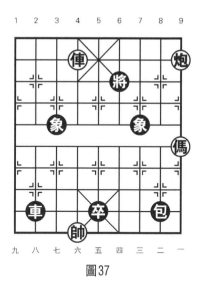

圖37

第38局　一馬當先

圖38

著法（紅先勝）：

1.傌五進七　將4退1　　2.兵五進一　士6進5

3.兵四平五

下一步傌七進八殺，黑如接走包5平3，則兵五進一殺，紅勝。

第39局　馬咽車闓

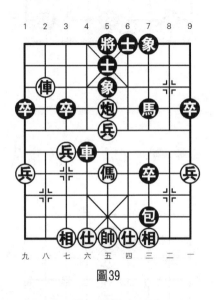

圖39

著法（紅先勝）：

1.傌五進六　將5平4　　2.傌六進七　將4進1

3.俥八進一　將4進1　　4.炮五平九

下一步炮九進一殺，紅勝。

 第40局　棄車走林

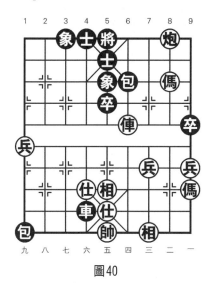

圖40

著法（紅先勝）：

1.俥四進二！　車4平2　　2.傌二進三　士5退6

3.俥四進二　　將5進1　　4.俥四平五　將5平4

5.俥五平六

絕殺，紅勝。

 第41局　風車雨馬

著法（紅先勝）：

1.俥四進三！　將5平6　　2.俥八平四　將6平5

3.傌六進四　　將5平6　　4.炮五平四

連將殺，紅勝。

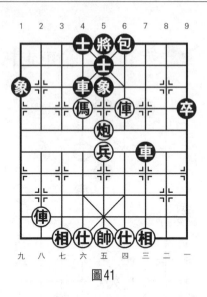

圖41

 第42局　懸車束馬

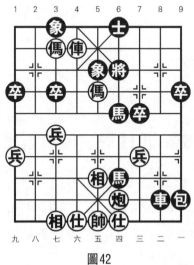

圖42

著法（紅先勝）：

1.傌五退三！　象5進7　　2.傌七退六　　將6平5

3.傌六退四　　將5平6　　4.相五進三！

下一步傌四進六殺，紅勝。

 第43局　　駒馬高車

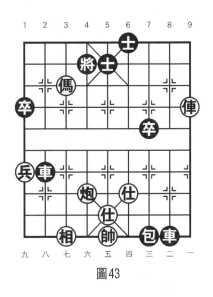

圖43

著法（紅先勝）：

1.俥一平六　　士5進4　　2.俥六平九　　士4退5

黑如改走將4平5，則俥九平五，將5平6，傌七進

六，將6進1，俥五平四，連將殺，紅勝。

　3.傌七退五　　將4退1　　4.俥九進三　　車2退6

　5.俥九平八

連將殺，紅勝。

第44局　攬彎登車

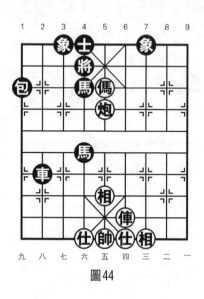

圖44

著法（紅先勝）：

1.俥四進七　士4進5　　2.俥四平五　將4退1

3.俥五進一　將4進1　　4.俥五平六

連將殺，紅勝。

第45局　安車蒲輪

著法（紅先勝）：

第一種攻法：

1.兵七平六　士5進4　　2.兵六平五！　士4退5

3.俥五平六　士5進4　　4.俥六進一！　將4進1

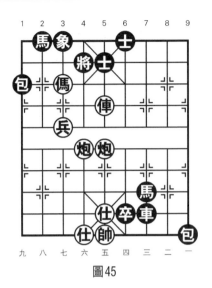

圖45

5.傌七退六

連將殺，紅勝。

第二種攻法：

1.俥五平六　　士5進4　　2.俥六進一！　將4平5

3.俥六進一！　將5進1　　4.傌七退五　　將5平6

5.俥六平四

連將殺，紅勝。

 第46局　車殆馬煩

著法（紅先勝）：

1.傌五進三　象5退7　　2.俥四平五　象7進5

3.俥五進一

連將殺，紅勝。

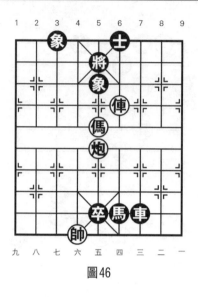

圖46

 第47局　緩步當車

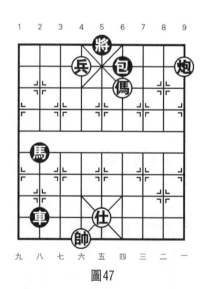

圖47

著法（紅先勝）：

1.兵六平五　　將5平6

2.兵五平四!　將6平5

3.兵四平三　　將5平6

4.兵三進一　　將6進1

5.傌四進二

連將殺，紅勝。

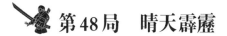

第48局　晴天霹靂

著法（紅先勝）：

1.前炮進二！　象7進5

2.俥八平五　　馬5退7

3.俥四進四！　馬7退6

4.俥五進一

絕殺，紅勝。

圖48

第49局　殺馬毀車

著法（紅先勝）：

1.傌七進五　將5平4

黑另有以下兩種應著：

（1）將5進1，俥三進一，將5退1，俥三平七，紅得車勝定。

（2）馬7進5，俥三平五，象3進5，俥五平七，叫將抽車，紅勝定。

2.俥三平六　車3平4　　　3.炮五平六

捉死車，紅勝定。

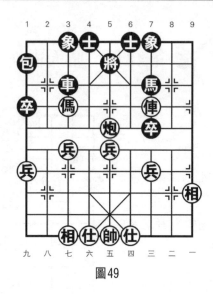

圖49

第50局 攀車臥轍

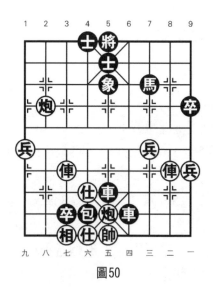

圖50

著法（紅先勝）：

1.炮八進三　　象5退3　　2.俥七進六　　將5平6

3.俥七退二！　將6進1　　4.俥二進五

絕殺，紅勝。

 第51局　　以眾凌寡

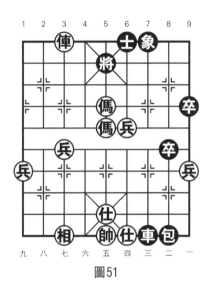

圖51

著法（紅先勝）：

1.前傌進七　　將5平6

黑如改走將5進1，則俥七平五，士6進5，俥五退
一，連將殺，紅勝。

2.傌七進六　　將6平5　　3.俥七退一　　將5退1

4.傌五進四　　將5平4　　5.俥七進一

連將殺，紅勝。

 第52局　輔車相依

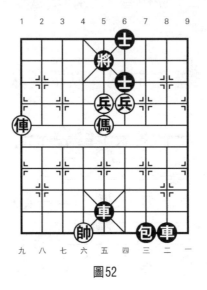

圖52

著法（紅先勝）：

1.兵五進一！　將5進1　　2.俥九進二　將5退1

3.俥九進一　　將5退1　　4.傌五進四

連將殺，紅勝。

 第53局　風車雲馬

著法（紅先勝）：

1.俥七進三！　象5退3　　2.傌八進七　將5平4

3.俥九平六　士5進4　　4.俥六進一

連將殺，紅勝。

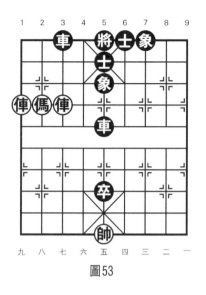

圖53

第54局　氣塞胸臆

著法（紅先勝）：

1.俥八平六！　將4進1
2.炮二平六　　士4退5
3.傌七進六　　士5進4
4.傌六進七

連將殺，紅勝。

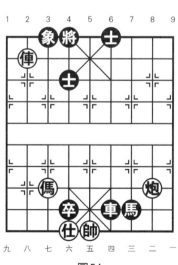

圖54

 第55局　花容失色

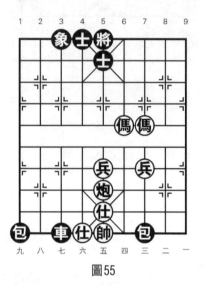

圖55

著法（紅先勝）：

1.傌三進四　將5平6　　2.後傌進三！　將6進1

黑如改走包7退7，則炮五平四殺，紅速勝。

3.炮五平四！　將6進1　　4.傌三退四

連將殺，紅勝。

 第56局　扯旗放炮

著法（紅先勝）：

1.俥八平六　車3退4　　2.仕五進六　車8平5

3.前俥進三　車3平4　　4.俥六進五

絕殺，紅勝。

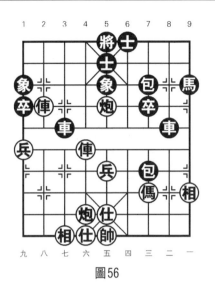

圖56

 第57局　炮火連天

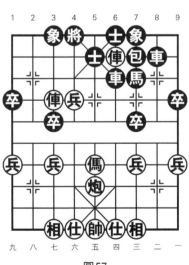

著法（紅先勝）：

1. 俥七進三　　將4進1
2. 炮五平六　　車6平4
3. 兵六進一　　將4進1
4. 傌五進六

連將殺，紅勝。

圖57

第58局　車馬如龍

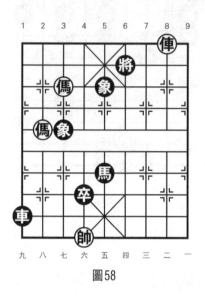

圖58

著法（紅先勝）：

1. 傌七進六　將6平5　　2. 傌八進七　將5平4

3. 俥二退一　將4進1　　4. 傌六退八

連將殺，紅勝。

 ## 第59局　船堅炮利

著法（紅先勝）：

1. 傌四進五！　士6退5　　2. 炮五平四　將6平5

3. 傌五進三　將5平4　　4. 前炮平六

連將殺，紅勝。

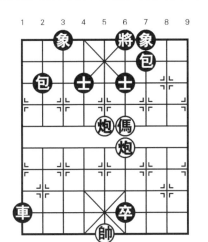

圖59

第60局　迷途知返

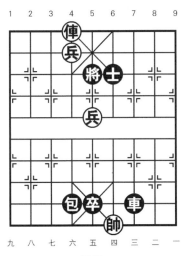

圖60

著法（紅先勝）：

1. 兵五進一　將5平4　　2. 兵五平六　將4平5

3. 俥六平五　士6退5　　4. 俥五退一

連將殺，紅勝。

 ## 第61局　心猿意馬

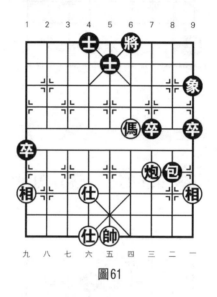

圖61

著法（紅先勝）：

1. 炮三平四　將6平5　　2. 傌四進六　包8退5

3. 傌六進四　包8平6　　4. 炮四平七　將5平6

5. 炮七進六

絕殺，紅勝。

 第62局　金戈鐵馬

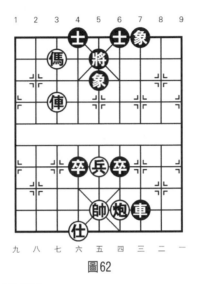

圖62

著法（紅先勝）：

1.傌七退六　將5平4　　2.俥七進二　將4進1

3.傌六進八　象5退3　　4.俥七退一　將4退1

5.俥七平五

絕殺，紅勝。

 第63局　兵不血刃

著法（紅先勝）：

1.兵六進一　士5進4　　2.俥三平六　將4平5

3.俥六退三

紅得車勝定。

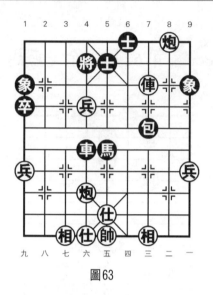

圖63

 第64局　同仇敵愾

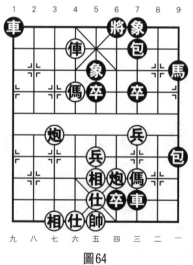

圖64

著法（紅先勝）：

1. 傌三進四　　包9平6　　　2. 傌四進五　　包6平9

3. 傌五退四　　包9平6　　　4. 傌四進三　　包6平9

5. 炮七平四　　包9平6　　　6. 前炮平五　　包6平9

7. 俥六平四

連將殺，紅勝。

第65局　兵車之會

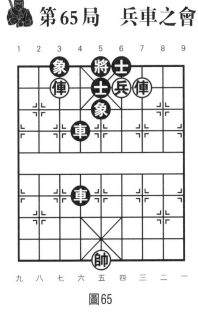

圖65

著法（紅先勝）：

1. 兵四平五　　士6進5　　　2. 俥三平五　　將5平6

　　黑如改走將5平4，則俥五平六！後車退2，俥七進

一，連將殺，紅勝。

3. 俥五平四　　將6平5　　　4. 俥七平五　　將5平4

5. 俥四進一

連將殺，紅勝。

第66局　車馬輻輳

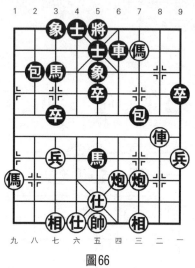

圖66

著法（紅先勝）：

1.俥二進五　士5退6　　2.俥二平四！　將5進1

3.傌三退四　車6進2　　4.俥四退三

紅得車勝定。

 第67局　窮兵黷武

著法（紅先勝）：

1.兵六進一　將5退1　　2.兵六進一　將5平6

3.炮五平四

黑只有棄車砍炮，紅勝定。

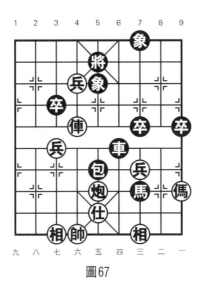

圖67

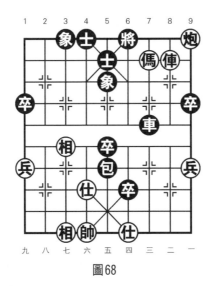

第68局　車馬盈門

圖68

著法（紅先勝，圖68）：

1.俥二進一　象5退7

黑如改走將6進1，則炮一退一，將6進1，俥二退

二，車7退2，俥二平三，連將殺，紅勝。

2.俥二退三　將6進1　　3.炮一退一　將6退1

4.俥二平四　士5進6　　5.俥四進一

連將殺，紅勝。

 第69局　妙筆生花

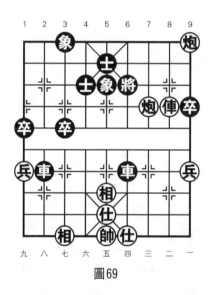

圖69

著法（紅先勝）：

1.炮三進一！　象5退7

黑另有兩種著法：

（1）將6退1，俥二進二，將6退1，炮三進二殺，

紅勝。

　（2）象5進7，炮一退二，將6退1，俥二進二，將6
退1，炮一進二，車6平8，炮三進二殺，紅勝。

　2.俥二進二！　車6平8　　3.炮一退二　車8退4

　4.俥二退一

　紅得車勝定。

第70局　　引人入勝

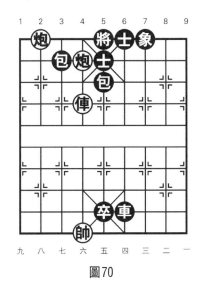

圖70

著法（紅先勝）：

　1.炮六進一　包3退1　　2.炮六平四！　士5退4

　3.俥六進三　將5進1　　4.俥六退一

　連將殺，紅勝。

 第71局 忐忑不安

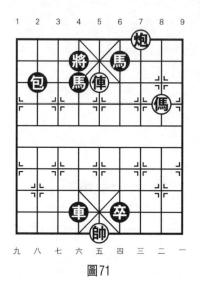

圖71

著法（紅先勝）：

1.俥五進一　　將4退1　　2.俥五進一　　將4進1

3.傌二進四!　包2平6　　4.炮三退一　　馬6退4

5.俥五退一

連將殺，紅勝。

第72局　捨生取義

著法（紅先勝）：

1.炮九平五　　馬5進7　　2.炮六平一!

捉車叫殺，紅勝定。

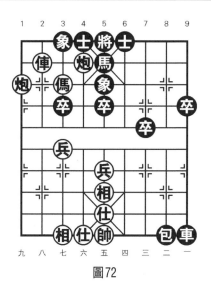

圖72

 第73局　獨具匠心

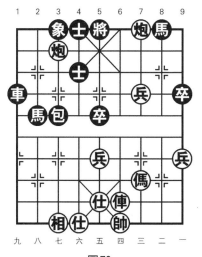

圖73

著法（紅先勝）：

1.炮七平二　車1平7　　2.俥四進八　將5進1

3.炮三退一　將5進1　　4.俥四退二

絕殺，紅勝。

第74局　巧奪天工

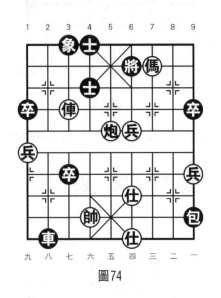

圖74

著法（紅先勝）：

1.俥七平四　將6平5　　2.馬三退五！　將5進1

黑如改走將5平4，則俥四進二，士4進5，炮五平六，連將殺，紅勝。

3.俥四平五　將5平6　　4.兵四進一　將6退1

5.炮五平四

連將殺，紅勝。

 第75局　車馬駢闐

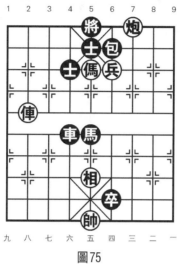

圖75

著法（紅先勝）：

1.俥八進四　士5退4　　2.傌五進四！　將5進1

3.炮三退一　將5退1　　4.俥八平六！　將5平4

5.炮三進一

連將殺，紅勝。

 第76局　居高臨下

著法（紅先勝，圖76）：

1.俥四進五！　將4進1　　2.俥三平六　包2平4

3.俥六進三！　將4進1　　4.仕五進六

連將殺，紅勝。

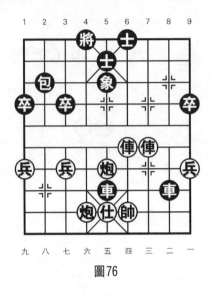

圖76

第77局　鍥而不捨

圖77

著法（紅先勝）：

1.傌四退六　將5進1

黑如改走車8平4，則前俥進三，車9平6，傌六退

五，象3退5，傌五進四，連將殺，紅勝。

2.前俥進二　車8平6　　3.俥四進五　將5進1

4.傌六退五

連將殺，紅勝。

第78局　輕車熟道

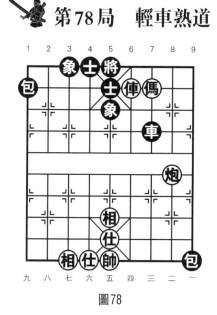

圖78

著法（紅先勝）：

1.俥四平五！　將5平6　　2.俥五進一　將6進1

3.炮二進四　將6進1　　4.俥五平四　包1平6

5.俥四退一

連將殺，紅勝。

 第79局　草木皆兵

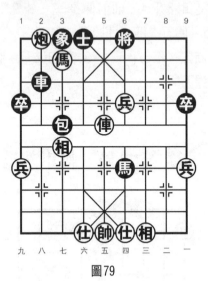

圖79

著法（紅先勝）：

1.俥五進四　將6進1　　2.炮八退一！　車2退1

黑如改走士4進5，則俥五退一，將6退1，俥五進

一，連將殺，紅勝。

3.兵四進一！　將6進1　　4.俥五平四

連將殺，紅勝。

第80局　鮮車怒馬

著法（紅先勝）：

1.傌五進四！　將5平6

黑如改走士5進6，則俥二進二，將5進1，俥二退

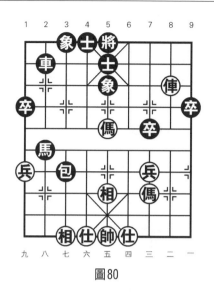

圖80

一，將5退1，俥二平八，紅得車勝定。

　　2.俥二進二　將6進1　　3.傌四進二　車2進2

　　4.俥二平三　車2平8　　5.俥三退一　將6退1

　　6.俥三平五　車8退2　　7.俥五平二

　　紅得車勝定。

 第81局　遁入空門

著法（紅先勝）：

　　1.俥五平九　將5平4　　2.傌三退五　……

　　紅也可改走傌三進四！黑如接士5退6，則俥九平

六，包8平4，俥六進一殺，紅勝。

　　2.……　　包8平5

　　黑如改走將4平5，則傌五進七，包8平4，俥九進

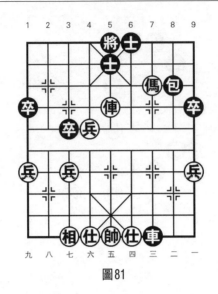

圖81

三，包4退2，俥九平六殺，紅勝。

　　3.傌五進七　　將4平5

　　黑如改走將4進1，則俥九進二，將4進1，兵六進一
殺，紅勝。

　　4.俥九進三　　士5退4　　　5.俥九平六

　　絕殺，紅勝。

第82局　　粉身碎骨

著法（紅先勝）：

　　1.前俥平五！　將5平6　　2.俥三進四　　將6進1

　　3.兵四進一！　士5進6　　4.俥三退一　　將6退1

　　5.俥五平四

　　絕殺，紅勝。

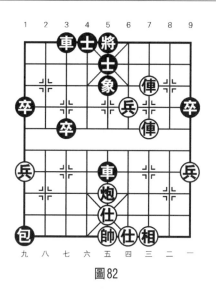

圖82

第83局　　前仆後繼

著法（紅先勝）：

1.炮四退一！　士5退6

黑如改走車7退1，則俥八進一，象1退3，俥八平七，連將殺，紅勝。

2.俥三平四　包5退2

3.俥八平五

下一步俥四平五殺，紅勝。

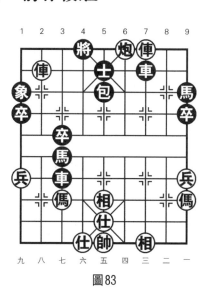

圖83

第84局　力挽狂瀾

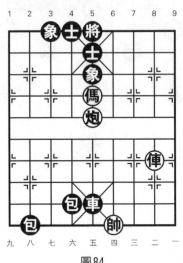

圖84

著法（紅先勝）：

1.俥二進六　士5退6　　2.俥二平四　將5進1

3.俥四退一　將5退1　　4.傌五進三　車5退4

5.俥四進一

連將殺，紅勝。

第85局　塞翁失馬

著法（紅先勝）：

1.傌三退五！　象3進5　　2.俥八進六　象5退3

3.俥七進三　將4進1　　4.俥八退一　將4進1

5.俥七退二

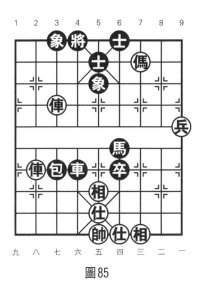

圖85

絕殺，紅勝。

第86局　充棟盈車

著法（紅先勝）：

1. 俥三進七　將6退1
2. 炮一進一　車8進2
3. 俥三進一　將6進1
4. 俥一進二　車8退1
5. 俥一平二

連將殺，紅勝。

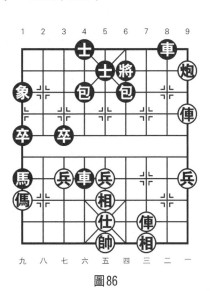

圖86

第87局　單槍匹馬

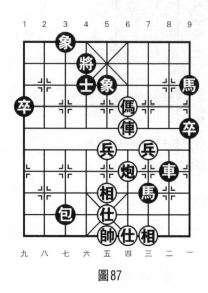

圖87

著法（紅先勝）：

1.俥四平六！　將4退1

2.帥五平六　　車8平6

3.俥六進二　　將4平5

4.俥六進二

絕殺，紅勝。

第88局　兵荒馬亂

著法（紅先勝）：

1.兵五進一！　將5進1　　2.俥六進三　　將5退1

黑如改走將5進1，則傌七進五，將5平6，俥六平

四，連將殺，紅勝。

3.傌七進五　象7進5

黑如改走士6進5，則俥六平五，將5平6，俥五平

四，連將殺，紅勝。

4.傌五進三　士6進5　　5.俥六平五

連將殺，紅勝。

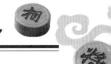

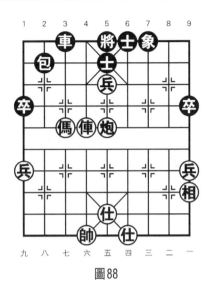

圖88

第89局　汗馬功勞

著法（紅先勝）：

1. 炮五平六　將4平5
2. 傌九進七　將5進1
3. 炮六平五　象5進3
4. 傌七退五

連將殺，紅勝。

圖89

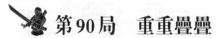

第90局　重重疊疊

圖90

著法（紅先勝）：

1.俥八進三　將4進1　　2.炮五進三　將4進1

3.俥八平六　馬3退4　　4.俥六退一

連將殺，紅勝。

第91局　馬龍車水

著法（紅先勝）：

1.俥八進三　將4退1

黑如改走將4進1，則傌六進四殺，紅勝。

2.傌六進七　將4平5　　3.俥八進一　車4退5

4.俥八平六

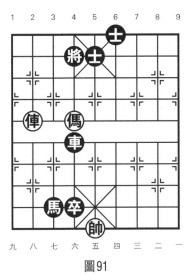

圖91

連將殺，紅勝。

第92局　因地制宜

著法（紅先勝）：

1. 俥五進一　　將4進1
2. 炮八進一　　象3進1
3. 炮八平六　　車4平8
4. 俥五退三！

下一步伏有俥五平六的惡手，紅勝定。

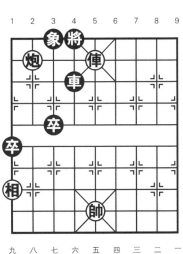

圖92

第93局　披荊斬棘

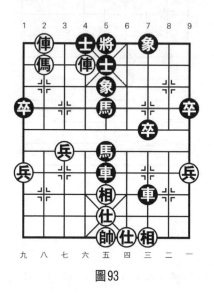

圖93

著法（紅先勝）：

1.傌八退六！　將5平6　　2.俥六平五　後馬退3

3.俥五進一　　將6進1　　4.俥八退一　將6進1

5.俥五平四

絕殺，紅勝。

第94局　斬釘截鐵

著法（紅先勝）：

1.兵四進一！　將5平6

黑如改走士5退6，則俥八進三，馬5退4，俥八平

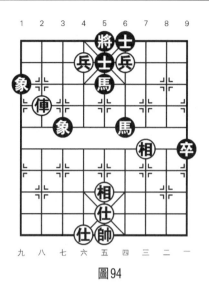

圖94

六，連將殺，紅勝。

　　2.兵六平五

　　雙叫殺，紅勝定。

 第95局　眾星拱月

著法（紅先勝）：

　　1.炮六退一　　包5退1　　2.俥八平五！　將6進1

　　黑如改走將6平5，則俥七進一，將5進1，炮八進

六，連將殺，紅速勝。

　　3.俥五平四！　將6退1　　4.俥七進一　　將6進1

　　5.炮八進六　　將6進1　　6.俥七平四　　包7平6

　　7.俥四退一

　　連將殺，紅勝。

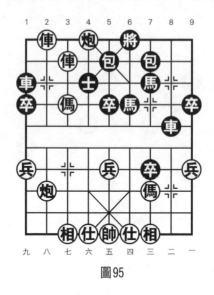

圖95

 第96局 筋疲力盡

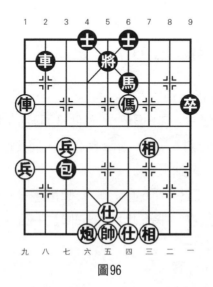

圖96

著法（紅先勝）：

1.俥九平五　將5平4　　2.仕五進六　包3平4

3.炮六進三　士4進5　　4.俥五平六　士5進4

5.俥六進一

絕殺，紅勝。

 ## 第97局　躍馬揚鞭

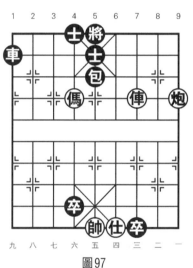

圖97

著法（紅先勝）：

1.傌六進四！　將5平6

黑如改走士5進6，則俥三進三，將5進1，俥三退一，將5退1，俥三平九，紅得車勝定。

2.傌四進二　將6平5　　3.俥三進三　士5退6

4.俥三平四　將5進1　　5.炮一進二

連將殺，紅勝。

 第98局　肥馬輕裘

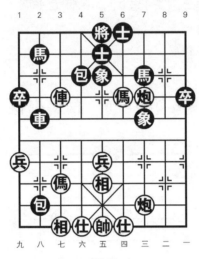

圖98

著法（紅先勝）：

1.傌四進三　將5平4　　2.前炮平六　包4平3

3.炮六退四!

雙叫殺，紅勝定。

 第99局　飛鷹走馬

著法（紅先勝）：

1.炮九退一　士5進4　　2.兵四進一!　包6退6

3.傌八進七　士4退5　　4.俥五退一　將6退1

5.俥五進一

連將殺，紅勝。

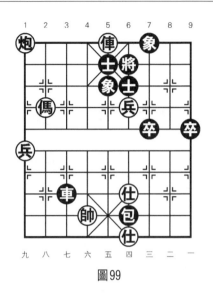

圖99

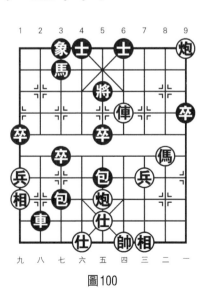

第100局　盤馬彎弓

著法（紅先勝）：

1. 俥四進一　　將5退1
2. 俥四進一　　將5進1
3. 傌二進三　　將5平4
4. 傌三退五　　將4平5
5. 傌五進七　　將5平4
6. 俥四平六

連將殺，紅勝。

圖100

第101局　大義凜然

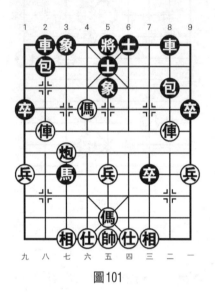

圖101

著法（紅先勝）：

1.傌六進七　將5平4　2.俥八平六　士5進4

3.俥二進二！

吃包欺車叫殺，紅勝定。

第102局　奮發圖強

著法（紅先勝）：

1.俥三退一　士5進6　2.相七進五　卒6平5

3.俥九平五　將5平4　4.俥五平六

連將殺，紅勝。

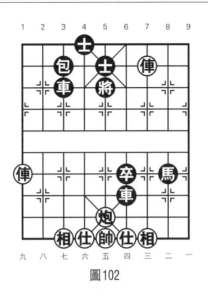

圖102

第103局　四馬攢蹄

圖103

著法（紅先勝）：

1.傌七進五　將4退1

2.炮一進二　士5退6

3.傌二退三　士6進5

4.傌三進四

連將殺，紅勝。

第104局　策馬飛輿

圖104

著法（紅先勝）：

1.俥五進一　將6進1　　2.傌七退五　將6進1

3.傌五退三　將6退1

黑如改走車4平7，則俥五平四殺，紅勝。

4.傌三進二　將6進1　　5.俥五平四

連將殺，紅勝。

第105局　任重道遠

著法（紅先勝）：

1.後俥平五　士4進5　2.俥五進二　將5平4

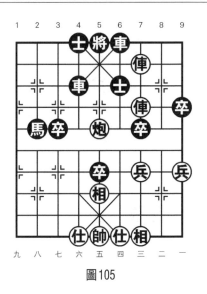

圖105

3.俥五平七

紅下一步伏有俥七進一的殺著，而黑不成殺，紅勝定。

第106局　中流砥柱

著法（紅先勝）：

1.兵五進一！　將5進1　　2.俥六進三　將5退1

黑如改走將5進1，傌七進五，將5平6，俥六退一，連將殺，紅勝。

3.俥六平五！　將5進1　　4.傌七進五

連將殺，紅勝。

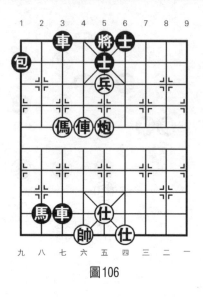

圖106

 第107局 運籌帷幄

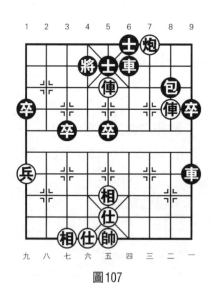

圖107

著法（紅先勝）：

1. 俥二平六　士5進4

2. 俥五平六　將4平5

3. 後俥平五　包8平5

4. 俥五進一

連將殺，紅勝。

 # 第108局　堅持不懈

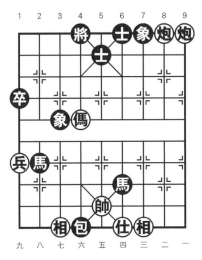

圖108

著法（紅先勝）：

1.炮一平三　將4進1　　2.炮三退一　士5進4

3.炮二退一　將4退1　　4.傌六進七

連將殺，紅勝。

 # 第109局　兵銷革偃

著法（紅先勝）：

1.炮四平五　將5平6　　2.兵六平五！　象3退5

3.前炮平四　士6退5　　4.炮五平四

絕殺，紅勝。

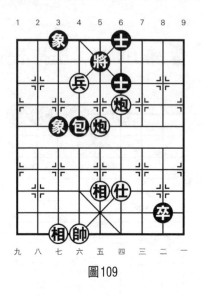

圖109

第110局　兵行詭道

著法（紅先勝）：

1.俥八進九　士5退4　　2.俥八平六！　將5進1

3.炮六平五　將5平6　　4.兵四進一！　將6進1

5.俥六平四　包4平6　　6.傌七進五

連將殺，紅勝。

第111局　玉堂金馬

著法（紅先勝）：

1.炮六平四！　包7平6　　2.俥八進四　士6進5

3.傌四進二　包6平7　　4.傌二退三　將6退1

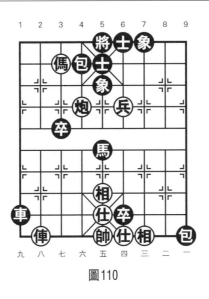

圖110

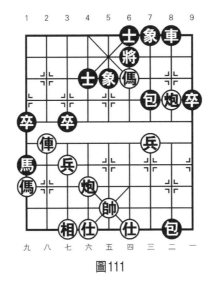

圖111

5.俥八進一　士5退4　　6.俥八平六

連將殺，紅勝。

第112局　精衛填海

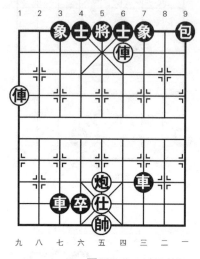

圖112

著法（紅先勝）：

1.俥九平五　士4進5　　2.俥五進二　將5平4

3.俥五平六　將4平5　　4.俥四平五

連將殺，紅勝。

第113局　臨危不懼

著法（紅先勝）：

1.俥三進三　將6進1　　2.傌七退五　象3進5

3.俥三退一　將6進1　　4.炮九退二！　士5進4

5.傌五退三

連將殺，紅勝。

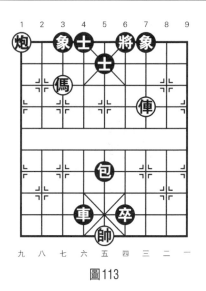

圖113

第114局　持之以恒

著法（紅先勝）：

1.炮四平七　　將5平6

2.俥六進七　　將6進1

3.炮五平四　　將6平5

4.俥六退一

連將殺，紅勝。

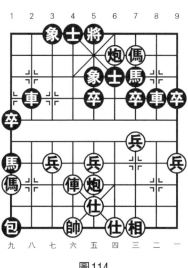

圖114

 第115局　行雲流水

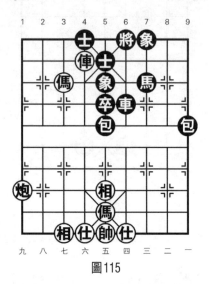

圖115

著法（紅先勝）：

1. 炮九進七　　將6進1　　2. 傌七進六　　將6進1

3. 炮九退二！　象5進3　　4. 俥六退一　　象3退5

5. 俥六平五

連將殺，紅勝。

 第116局　　地動山搖

著法（紅先勝）：

1. 炮八進四　　象5退3　　2. 前俥進四！　士5退4

3. 俥六進五　　將5進1　　4. 俥六平五！

連將殺，紅勝。

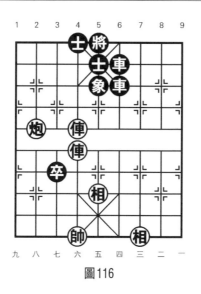

圖116

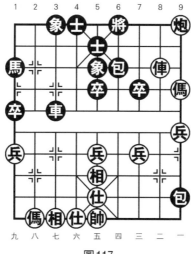

第117局　牛馬襟裾

圖117

著法（紅先勝）：

1.傌一進三　將6平5　　2.俥二進二　士5退6

3.俥二平四　將5進1　　4.俥四退二　包9退8

黑如改走將5平4，則俥四平五，車3平6，傌三退
五，車6退1（黑如包9退8，則俥五平四，將4平5，俥
四退二，紅得車勝定），炮一退八，紅勝定。

5.俥四退三　將5平4　　6.俥四平六　車3平4

7.俥六進一

絕殺，紅勝。

第118局　　車煩馬斃

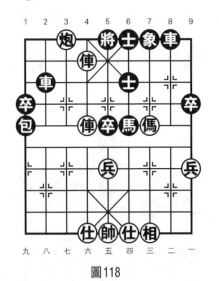

圖118

著法（紅先勝）：

1.傌三進四!　車2平6　　2.前俥進一　將5進1

3.後俥進三　將5進1　　4.前俥平五　士6進5

5.俥五退一

連將殺，紅勝。

 第119局　走馬觀花

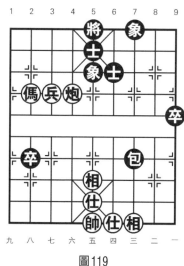

圖119

著法（紅先勝）：

1.傌八進七　將5平4　2.炮六退一　將4進1

3.傌七退六　士5進4　4.傌六退四

叫將抽包，紅勝定。

 第120局　兵不厭詐

著法（紅先勝）：

1.兵六進一！　士5進4　　2.炮一退一　士4退5

3.傌三退五　士5進4　　4.傌五進四

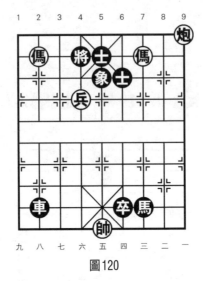

圖120

連將殺，紅勝。

第121局　上兵伐謀

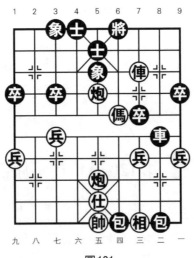

圖121

著法（紅先勝）：

1.後炮平四　車8平6　　2.傌四進五　車6進2

黑如改走車6平5，則俥三平四，將6平5，傌五進

七，雙將殺，紅速勝。

3.俥三進二　將6進1　　4.傌五退三　將6進1

5.俥三退二　將6退1　　6.俥三平二　將6退1

7.俥二進二

連將殺，紅勝。

 ## 第122局　走馬上任

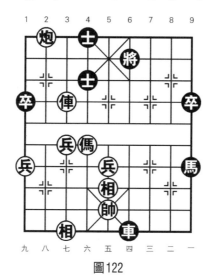

圖122

著法（紅先勝）：

1.傌六進五　將6平5

黑如改走將6進1，則炮八退二，士4退5，俥七進

一，士5進4，俥七平六，連將殺，紅勝。

2.俥七進二　將5進1　3.炮八退二　士4退5

4.傌五進七　士5進4　5.傌七退六

連將殺，紅勝。

 第123局　鞍前馬後

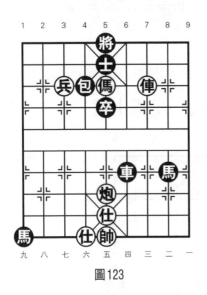

圖123

著法（紅先勝）：

1.俥三進二　士5退6

2.傌五進三　將5平4

3.俥三平四!　車6退6

4.炮五平六　包4平7

5.兵七平六

連將殺，紅勝。

第124局　烏龍取水

著法（紅先勝）：

1.炮一進一　車8退8　2.俥四平五　車8平9

3.俥五平六!　車4退7　4.俥七進一

絕殺，紅勝。

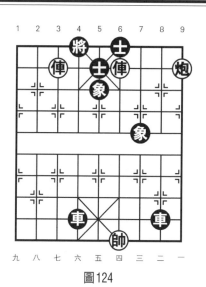

圖124

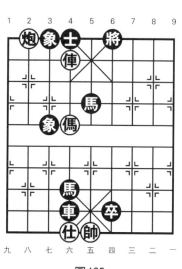

第125局　伸縮自如

著法（紅先勝）：

1.俥六進一　將6進1

2.俥六平四　將6平5

3.傌六進七　將5平4

黑如改走將5進1，則
炮八退二殺，紅勝。

4.俥四平六

連將殺，紅勝。

圖125

 第126局　風雲變色

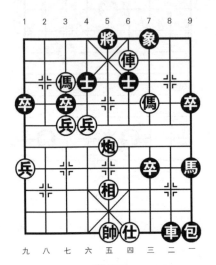

圖126

著法（紅先勝）：

1.傌三進五　士4退5

黑如改走士6退5，則傌五進三，士5進6，兵六平五，士6退5，俥四退二，連將殺，紅勝。

2.傌五進七　將5平4　　3.前傌退九　將4進1

4.炮五平六

連將殺，紅勝。

 第127局　情急生智

著法（紅先勝）：

1.俥三進三　將6退1　　2.俥三進一　將6進1

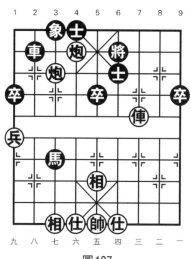

圖127

3.炮六平七！　馬3退5

黑如改走車2平3，則俥三退一，將6退1，俥三平
七，紅得車勝定。

4.俥三退一　將6退1　　5.後炮進二　士4進5

6.俥三進一

絕殺，紅勝。

 第128局　搖搖欲墜

著法（紅先勝）：

1.俥七平六！　馬3退4　　2.俥六平五　　將5平6

3.俥五進一　　將6進1　　4.俥五平四！　將6退1

5.傌七進六　　將6進1　　6.炮九進一　　馬4進2

7.傌六退五　　將6退1　　8.傌五進三

連將殺，紅勝。

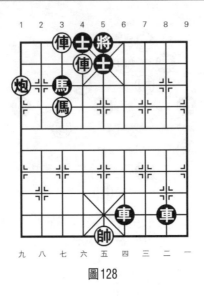

圖128

第129局　滴水穿石

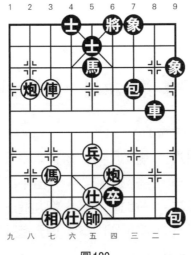

圖129

著法（紅先勝）：

1.炮八進三　將6進1　　2.俥七平四　士5進6

3.俥四平三　士6退5　　4.俥三平四　士5進6

5.俥四平二　士6退5

黑如改走車8平6，則俥二進二殺，紅勝。

6.俥二退一

紅得車勝定。

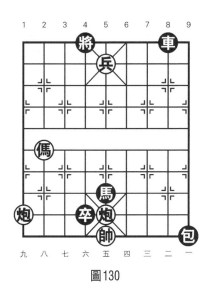

第130局　　生離死別

圖130

著法（紅先勝）：

1.兵五平六！　將4進1　　2.傌八進七　將4進1

3.傌七進八　將4退1　　4.炮九進七

連將殺，紅勝。

第131局　刻不容緩

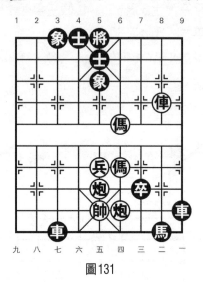

圖131

著法（紅先勝）：

1.傌二進三　士5退6　　2.傌二平四！　將5平6

黑如改走將5進1，則前傌進六，將5平4，炮五平

六，連將殺，紅勝。

　3.前傌進五　將6平5　　4.傌五進三

連將殺，紅勝。

第132局　急怒攻心

著法（紅先勝）：

1.傌七平五　將5平4　2.傌二平三　包2平5

3.相三進五

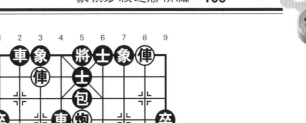

圖132

下一步俥三平四殺，紅勝。

 第133局　懶驢打滾

著法（紅先勝）：

1. 傌八進七　　士5退4
2. 俥六進七　　將5進1
3. 俥六平五　　將5平4
4. 傌七退八　　將4進1
5. 俥五平六

連將殺，紅勝。

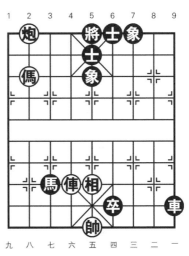

圖133

第134局　厚德載物

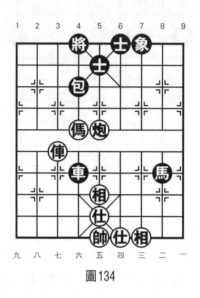

圖134

著法（紅先勝）：

1.傌六進七　將4進1　　2.傌七進八　將4退1

3.俥七進五　將4進1　　4.俥七平五

連將殺，紅勝。

第135局　風弛電掣

著法（紅先勝）：

1.俥八平六　將4平5　　2.傌四進六　將5平4

3.傌六退五　將4平5　　4.傌五進四

連將殺，紅勝。

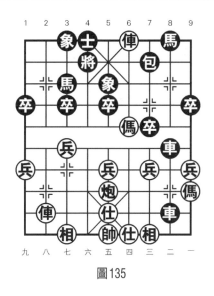

圖135

第136局　日暮途窮

著法（紅先勝）：

1.炮一進一　　象7進5

2.俥二進三　　象5退7

黑如改走將6進1，則兵三進一，將6進1，俥二退二，連將殺，紅勝。

3.俥二平三　　將6進1

4.兵三進一　　將6進1

5.俥三平二

下一步俥二退二殺，紅勝。

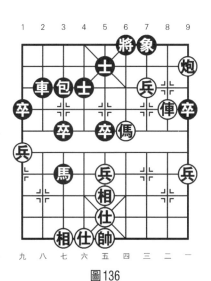

圖136

第137局　反敗爲勝

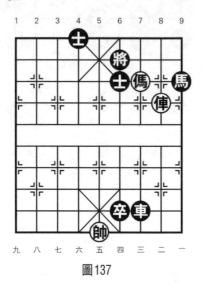

圖137

著法（紅先勝）：

1.俥二進二　馬9退7　　2.俥二平三　將6退1

3.俥三進一　將6進1　　4.俥三平四

連將殺，紅勝。

 # 第138局　面目猙獰

著法（紅先勝）：

1.俥六進三　將5退1　　2.俥六進一　將5進1

3.俥六退一　將5退1　　4.兵五進一　將5平6

5.兵五進一　包5進2　　6.俥六進一

絕殺，紅勝。

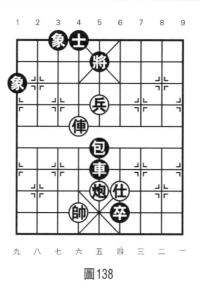

圖138

第139局　處心積慮

著法（紅先勝）：

1. 傌四進二　　包6退2
2. 傌二退四　　包6進7
3. 傌四進二　　包6退7
4. 傌二退四！
連將殺，紅勝。

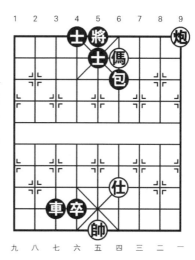

圖139

第140局　馴馬難追

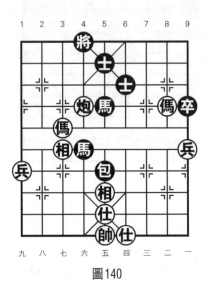

圖140

著法（紅先勝）：

1. 傌七進六　馬5退4　　2. 傌六進八　　將4平5

3. 傌二進三　　將5平6　　4. 炮六平四

連將殺，紅勝。

第141局　排山倒海

著法（紅先勝，圖141）：

1. 俥二進三　士5退6　　　2. 俥二平四　將5進1

3. 俥八退一　將5進1　　　4. 俥四退二

連將殺，紅勝。

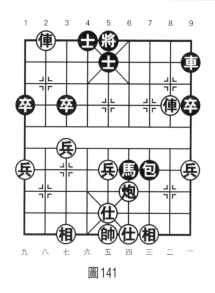

圖141

第142局　心照不宣

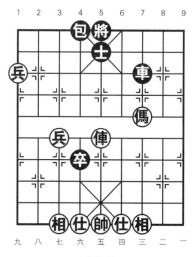

圖142

著法（紅先勝）：

1.俥五進四　將5平6　　2.俥五進一　將6進1

3.傌三進五　將6進1

黑如改走車7平5，則俥五退二，紅勝定。

4.傌五進六　將6退1　　5.俥五平四

連將殺，紅勝。

 第143局　殺人滅口

圖143

著法（紅先勝）：

1.俥七平五　將5平6　　2.俥五平四　將6平5

3.傌九進七　車4退2　　4.俥四進一

捉死車，紅勝定。

 第144局　言簡意賅

圖144

著法（紅先勝）：

1.兵七進一　將4退1　　2.俥四進一！　馬8退6

3.兵七進一　將4進1　　4.炮三進八　士5進6

5.傌五進四

連將殺，紅勝。

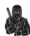 第145局　屏息凝氣

著法（紅先勝）：

1.兵七進一　士5進6

黑如改走車7平5，則兵七進一，將4進1，俥八退二

圖145

殺，紅勝。

　　2.兵七平六！　將4平5　　3.俥八退一　將5退1

　　4.兵六進一　車7平5　　5.俥八進一

絕殺，紅勝。

第146局　雷厲風行

著法（紅先勝）：

1.炮五平六　包5平4

黑如改走將4平5，則傌六進七，將5平4，俥三平六，士5進4，俥六進一，連將殺，紅勝。

　　2.傌六進四　包4平5　　3.俥三平六　士5進4

4.俥六進一

連將殺，紅勝。

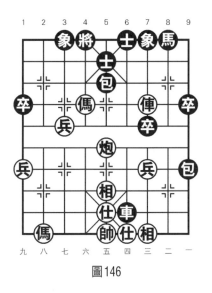

圖146

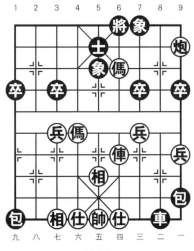

第147局　暴風驟雨

圖147

著法（紅先勝）：

1.傌四進二　將6平5　　2.炮一進一　士5退6

3.俥四進六　將5進1　　4.炮一退一

連將殺，紅勝。

第148局　戮力以赴

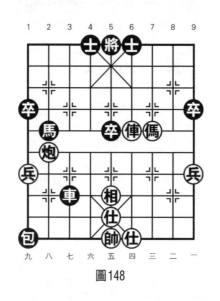

圖148

著法（紅先勝）：

1.俥四平五　士4進5

黑如改走士6進5，則傌三進四，將5平6，炮八平

四，連將殺，紅勝。

2.傌三進四　將5平4　　3.俥五平六　士5進4

4.俥六進二

連將殺，紅勝。

 第149局 鐵牛耕地

圖149

著法（紅先勝）：

1.傌七退五！　車4退2　　2.俥三進二　將6進1

3.傌五退三　將6進1　　4.俥三退二　將6退1

5.俥三進一　將6進1　　6.俥三平四

絕殺，紅勝。

 第150局　勇往直前

著法（紅先勝）：

1.兵四進一！　將6平5　　2.俥二退一　將5退1

3.兵四進一　士4進5　　4.俥二進一　士5退6

5.俥二平四

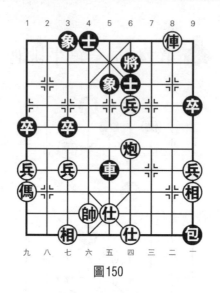

圖150

絕殺，紅勝。

第151局　駭人聽聞

著法（紅先勝）：

1.俥二進四　包7進1　　2.俥二平三　　將6退1

3.俥三進一　將6進1　　4.俥三平四！　士5退6

5.傌三進二

連將殺，紅勝。

第152局　幸不辱命

著法（紅先勝）：

1.俥六平五　將5平4　　2.俥五平四　馬3退5

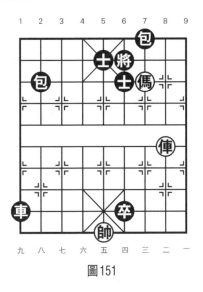

圖151

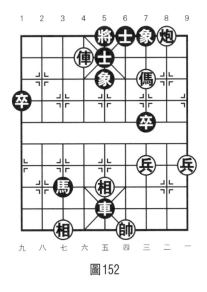

圖152

3.俥四進一　將4進1　　4.俥四平六

絕殺，紅勝。

 第153局　壯士扼腕

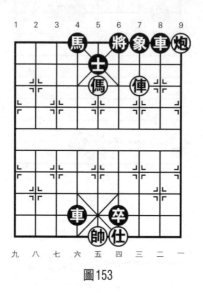

圖153

著法（紅先勝）：

1.俥三進二　將6進1　　2.傌五退三　將6進1

3.俥三退二　將6退1　　4.俥三平二

連將殺，紅勝。

 第154局　流星趕月

著法（紅先勝）：

1.炮七進一！　象5退3　　2.傌九進七　將5平6

3.俥六平四　士5進6　　4.俥四進一

連將殺，紅勝。

象棋妙殺速勝精編** 125**

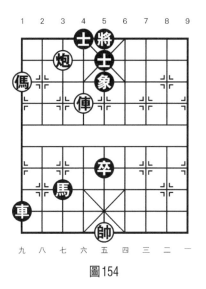

圖154

第155局　一箭雙雕

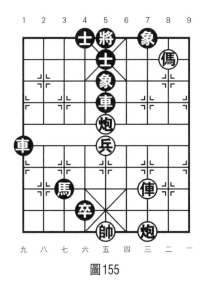

圖155

著法（紅先勝）：

1.俥三進七！　象5退7　　2.傌二退四　將5平6

3.炮三平四　車5平6　　4.傌四進二

連將殺，紅勝。

第156局　杖擊白猿

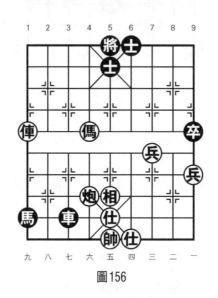

圖156

著法（紅先勝）：

1.俥九進四　士5退4　　2.俥九平六　將5進1

3.俥六退一　將5退1　　4.傌六進四　士6進5

5.俥六平五　將5平6　　6.傌四進六

雙叫殺，紅勝定。

 第157局　縱馬疾衝

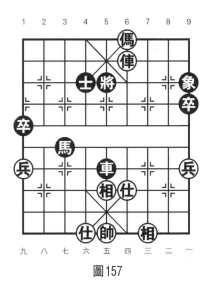

圖157

著法（紅先勝）：

1.俥四平七　將5平6　　2.傌四退二　將6平5

3.傌二退三　將5平6　　4.俥七平四

連將殺，紅勝。

 第158局　雕車競駐

著法（紅先勝）：

1.俥二進三　將5進1　　2.傌一進二　將5進1

3.炮三進二　士6退5　　4.炮一退一

連將殺，紅勝。

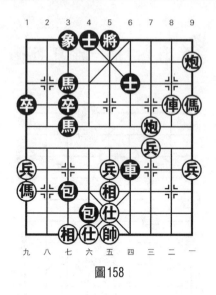

圖158

 第159局　萍水相逢

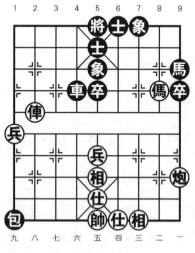

圖159

著法（紅先勝）：

1.炮一進五　象7進9

黑如改走將5平4，則俥八進四，將4進1，炮一進一，士5進6，傌二進三，士6退5，仕五進六，卒5進1，傌三退五，士5進6，俥八退一，將4進1，傌五進四，下一步俥八退一殺，紅勝。

2.俥八進四　士5退4　　3.傌二進三　將5進1

4.俥八退一　車4退2　　5.傌三退四　將5退1

6.俥八平六

紅得車勝定。

 第160局　強弱已判

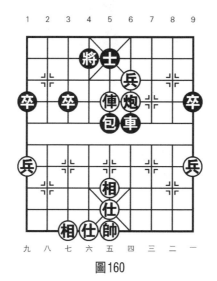

圖160

著法（紅先勝）：

1.俥五平六　士5進4　　2.兵四平五　將4退1

3.兵五進一

下一步俥六進一殺，紅勝。

第161局　　青蛇尋穴

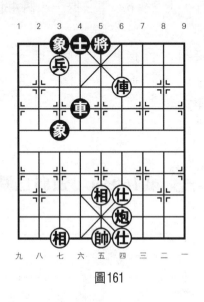

圖161

著法（紅先勝）：

1.俥四進二　　將5進1　　　2.俥四退一　　將5進1

黑如改走將5退1，則兵七平六，黑只有棄車砍兵，
紅勝定。

3.炮四平五　　將5平4　　　4.俥四平六

連將殺，紅勝。

 第162局　奮不顧身

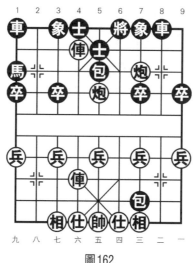

圖162

著法（紅先勝）：

1.前俥進一　士5退4

黑如改走將6進1，則前俥退一，包5平6，炮五平四，包6平5，仕六進五，車8進2，炮三平四，將6進1，前俥平五，車1平2，炮四退五，下一步俥六平四殺，紅勝。

2.俥六平四　包5平6　　3.俥四進五　將6平5

4.俥四進一

下一步炮三平五殺，紅勝。

第163局 馬不停蹄

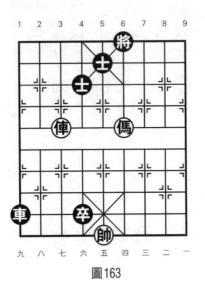

圖163

著法（紅先勝）：

1.傌四進三　將6進1　　2.俥七平四　士5進6

3.傌三進二　將6退1　　4.俥四進二

連將殺，紅勝。

第164局 呼風喚雨

著法（紅先勝）：

1.炮八進二！　士5退4　　2.傌八進七　將5進1

3.俥六進二　將5退1　　4.俥六平四

連將殺，紅勝。

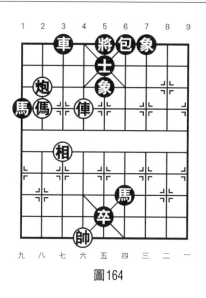

圖164

第165局　魚貫而出

著法（紅先勝）：

1.帥五平四！　包5進6

2.炮八平五　象7進5

3.兵五進一　士4進5

4.俥四進五

絕殺，紅勝。

圖165

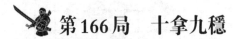

圖166

著法（紅先勝）：

1.俥六平五　士6進5　　2.俥五平七　包5退2

3.俥七退四

紅得車勝定。

第167局　驚天動地

著法（紅先勝）：

1.俥六進五！　士5退4　　2.傌五進六　將5進1

3.俥三進四　　將5進1　　4.炮八退二

連將殺，紅勝。

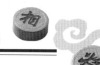

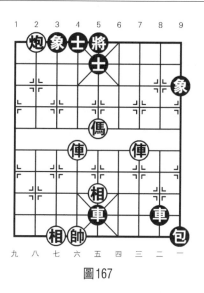

圖167

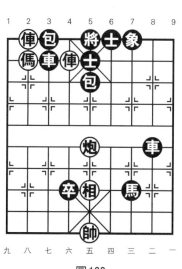

第168局　雷霆萬鈞

著法（紅先勝）：

1. 俥六進一！　將5平4
2. 俥八平七　　將4進1
3. 俥七退一　　將4退1
4. 俥七平五

連將殺，紅勝。

圖168

 第169局　連珠箭發

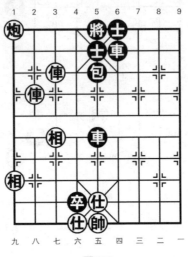

圖169

著法（紅先勝）：

1.俥八進三　士5退4　　2.俥八退一　士4進5

3.俥七進二　士5退4　　4.俥八平五！　將5進1

5.俥七退一

連將殺，紅勝。

第170局　擋者立斃

著法（紅先勝）：

1.傌八進六　包3平4　　2.傌六進七　包4平1

3.傌七退六　包1平4　　4.傌六進七

連將殺，紅勝。

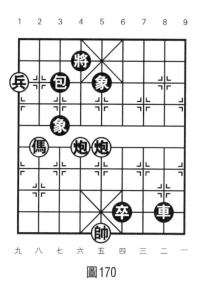

圖170

第171局　情勢緊急

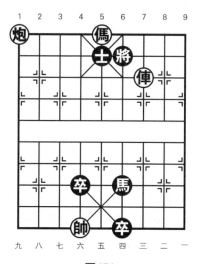

圖171

著法（紅先勝）：

1.炮九退一　士5退4

黑如改走士5進4，則俥三平四，將6平5，傌五退

七，連將殺，紅勝。

2.傌五退六　將6平5　　3.傌六進八　將5退1

4.俥三進二

連將殺，紅勝。

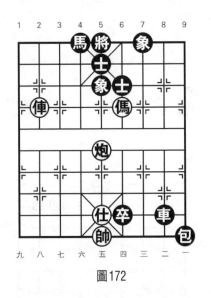

第172局　改過遷善

圖172

著法（紅先勝）：

1.傌四進六　將5平6　　2.炮五平四　馬4進6

3.俥八進三　士5退4　　4.俥八平六

連將殺，紅勝。

第173局　始料不及

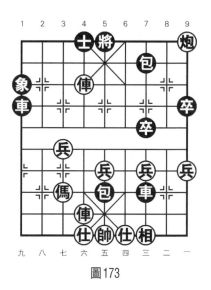

圖173

著法（紅先勝）：

1.前俥進二　將5進1　　2.炮一退一　包7進5

黑如改走包7進1，則後俥進七，將5進1，前俥平五，將5平6，俥五平三，包7進4，俥六退一，將6退1，俥三退一，將6退1，俥六進二殺，紅勝。

3.後俥進七　將5進1　　4.前俥平五　將5平6

5.俥五平二

下一步俥二退二殺，紅勝。

 第174局　快馬加鞭

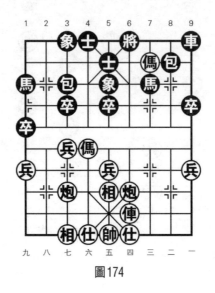

圖174

著法（紅先勝）：

1.傌六進四　士5進6　　2.傌四進三　士6退5

3.後傌退四　士5進6　　4.傌四進二　士6退5

5.傌二進四

連將殺，紅勝。

 第175局　害群之馬

著法（紅先勝）：

1.炮七進一　馬3退2　　2.炮七退一！　將5進1

黑如改走馬2進4，則俥八進一殺，紅速勝。

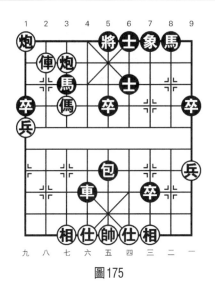

圖175

3.傌七進六!　將5進1

黑如改走將5平4，則炮七退一，將4進1，炮九退二，連將殺，紅勝。

4.俥八退一　車4退5　　5.傌六進四　將5退1

6.俥八平六

紅得車勝定。

 第176局　兵貴神速

著法（紅先勝）：

1.兵七平六　將4平5　　2.兵六進一　將5退1

3.俥六平九

下一步俥九進三殺，紅勝。

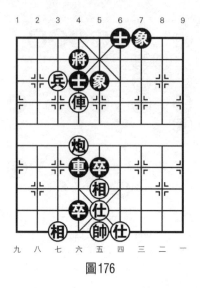

圖176

 第177局　人仰馬翻

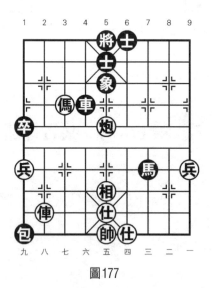

圖177

著法（紅先勝）：

1.俥八進八　車4退3　　2.傌七進八！　車4平2

3.傌八退六　將5平4　　4.炮五平六

絕殺，紅勝。

第178局　蒼鷹搏兔

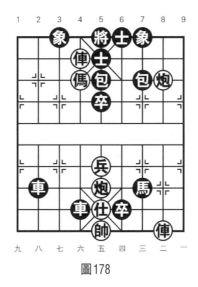

圖178

著法（紅先勝）：

1.炮二平五　象7進5

黑如改走士5進4，則後炮進四殺，紅速勝。

2.俥六平五！　將5平4

黑如改走將5進1，則俥二進八，炮7退1，俥二平

三，連將殺，紅勝。

3.俥五進一　將4進1　　4.俥二進八　士6進5

5.俥二平五　將4進1　　6.前俥平六

連將殺，紅勝。

第179局　反守爲攻

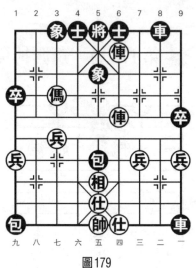

圖179

著法（紅先勝）：

1.傌七進八　士4進5　　2.後傌平六　包5平2

3.傌六進四　士5退4　　4.傌八退六

絕殺，紅勝。

第180局　殘害無辜

著法（紅先勝）：

1.傌四平五　將5平6　　2.傌五進一　將6進1

3.傌九退一　士4進5　　4.傌九平五　將6進1

5.前傌平四

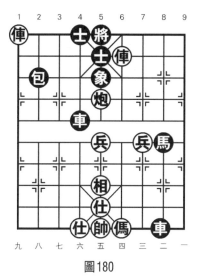

圖180

連將殺，紅勝。

第181局　各顯神通

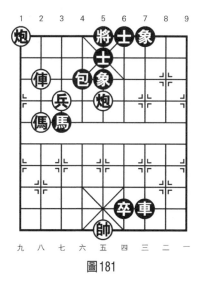

圖181

著法（紅先勝）：

1.俥八進二　包4退2　　2.俥八平六！　將5平4

3.傌八進七　將4進1　　4.傌七進八　將4進1

5.兵七進一

連將殺，紅勝。

第182局　臥虎藏龍

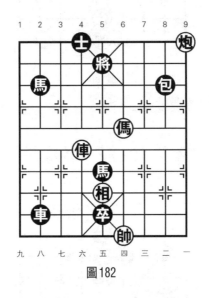

圖182

著法（紅先勝）：

1.傌四進三　將5進1

黑如改走將5退1，則俥六平五，士4進5，傌三進

二，連將殺，紅勝。

2.傌三進四　將5退1　　3.俥六平五　包8平5

4.俥五進三

連將殺，紅勝。

 第183局　鐵蹄翻飛

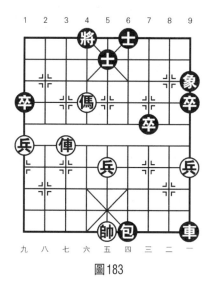

圖183

著法（紅先勝）：

1.俥七進五　將4進1　　2.傌六進八　將4進1

3.俥七退二　將4退1　　4.俥七退一　將4進1

5.傌八進七　將4退1

黑如改走將4平5，則俥七進一，士5進4，俥七平六，連將殺，紅勝。

6.俥七平六　士5進4　　7.俥六進一

連將殺，紅勝。

 第184局　厲兵秣馬

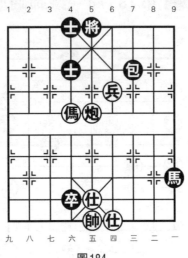

圖184

著法（紅先勝）：

1.傌六進五　　士4進5　　　2.傌五進三　　將5平6

3.炮五平四　　士5進6　　　4.兵四進一

連將殺，紅勝。

 第185局　　心思縝密

1.炮一平五！　將5平4　　　2.前炮進二！　士6進5

黑如改走包9退2，則俥八進一，象5退3（黑如將4

進1，則前炮進一，士6進5，俥四平五，將4進1，俥八

退二殺，紅勝），俥八平七，將4進1，前炮退二，士6

進5，俥四平五，將4進1，兵七進一殺，紅勝。

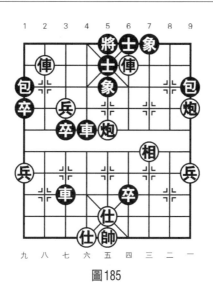

圖185

3.俥四平五　象5退3　　4.俥八平七　車4進5

5.仕五退六　包1平5　　6.炮五平六　車3平5

7.仕六進五

黑不成殺，紅勝。

第186局　兵强馬壯

著法（紅先勝）：

1.兵七平六　將5平6　　2.俥三退一　將6退1

黑如改走將6進1，則傌七退五，將6平5，俥三退

一，連將殺，紅勝。

3.傌七進五　士4退5　　4.俥三進一　將6進1

5.傌五退三　將6進1　　6.俥三退二　將6退1

7.俥三平二　將6退1　　8.俥二進二

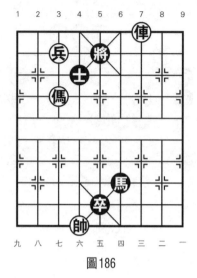

圖186

連將殺，紅勝。

第187局　絕塵而去

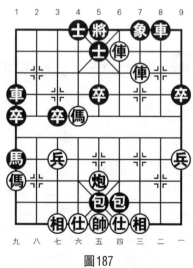

圖187

著法（紅先勝）：

1.傌六進五　　車1退2　　2.傌五進三　車8進1

3.俥四平五！　將5平6　　4.俥三平四

絕殺，紅勝。

第188局　鐘鼓齊鳴

圖188

著法（紅先勝）：

1.俥七平五　將5平4　　2.傌六進四　包4平5

3.俥五進二　士4進5

黑如改走車2退1，則俥五進二，將4進1，傌四退五，將4退1，傌五進七，將4進1，俥五退二殺，紅勝。

4.俥五平八　士5進6　　5.俥八進一

紅得車勝定。

 第189局　快如閃電

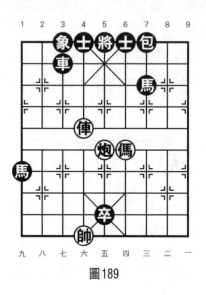

圖189

著法（紅先勝）：

1.俥六進四　將5進1　　2.傌四進五　象3進5

3.傌五進三　將5平6　　4.俥六平四

連將殺，紅勝。

 第190局　偷天換日

著法（紅先勝）：

1.傌五進四！　將5平4　　2.俥五平六　士5進4

3.俥六進三！　車3平4　　4.俥八平七

連將殺，紅勝。

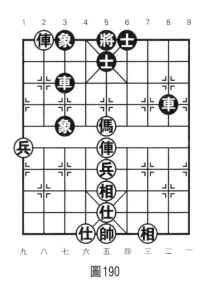

圖190

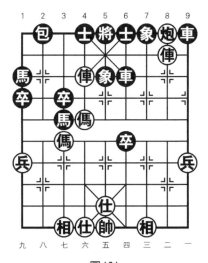

第191局　知難而退

圖191

著法（紅先勝）：

1. 俥六進二！　將5平4　　2. 傌六進七　馬1退3

黑如改走將4平5，則俥二平五連將殺，紅速勝。

3. 俥二平七　馬3退5　　4. 俥七進一　將4進1

5. 俥七平六

絕殺，紅勝。

第192局　駿馬爭馳

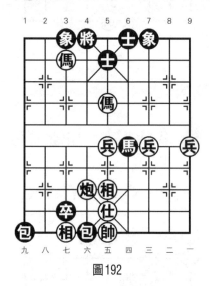

圖192

著法（紅先勝）：

1. 傌五退六　士5進4　　2. 傌六進八　士4退5

3. 傌八進六　士5進4　　4. 傌六進四　士4退5

5. 傌七退六　士5進4　　6. 傌六退八　士4退5

7. 傌八進七

連將殺，紅勝。

 ## 第193局　剝皮拆骨

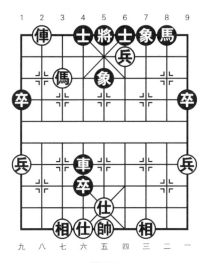

圖193

著法（紅先勝）：

1.傌七進六！　車4退6

黑如改走士6進5，則傌六退七，士5退4，兵四平五，將5平6，傌七進六，下一步退傌殺，紅勝。

2.兵四進一　將5平6　　3.俥八平六

紅得車勝定。

 ## 第194局　神龍擺尾

著法（紅先勝）：

1.傌五進六　車6平5　　2.傌六進四　車5退2

3.傌四進三　將5進1　　4.俥七進二

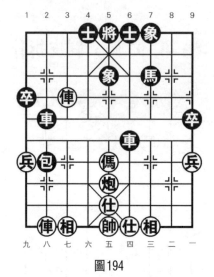

圖194

絕殺，紅勝。

 第195局　智窮力竭

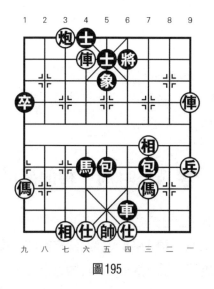

圖195

著法（紅先勝）：

1.俥一進二　將6進1　　2.炮七退二　象5進3

黑如改走士5進4，則俥六平四殺，紅速勝。

3.俥六退一　象3退5　　4.俥六退四　象5退3

5.俥六平五

下一步俥五進四殺，紅勝。

第196局　海燕掠波

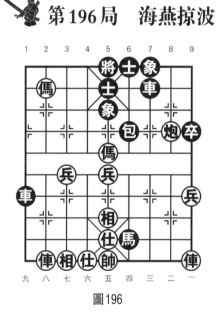

圖196

著法（紅先勝）：

1.傌八退六！　士5進4

黑如改走將5平4，則俥八進九，象5退3，俥八平七，將4進1，傌五進七，將4進1，俥七退二，將4退1，俥七進一，將4進1，俥七平六，連將殺，紅勝。

2.俥八進九　將5進1　　3.俥八退一　將5退1

4.傌五進六　將5平4　　5.俥八平三

紅得車勝定。

 ## 第197局　尊卑有別

著法（紅先勝）：

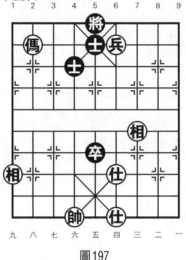

圖197

1.帥六平五！　士5退6

黑如改走卒5平6，則傌八退六，將5平4，兵四平
五，下一步傌六進八殺，紅勝。

2.傌八退六　將5平4　　3.傌六退五　將4進1

4.兵四進一　將4平5

黑如改走將4退1，則傌五進四，下一步兵四平五
殺，紅勝。

5.傌五退七

捉死卒，紅勝定。

 第198局　愈戰愈勇

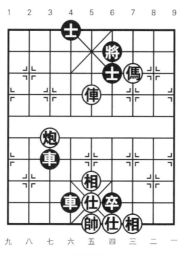

圖198

著法（紅先勝）：

1.炮七平四　士6退5　　2.傌三退四　士5進6

3.傌四進六　士6退5　　4.俥五平四　士5進6

5.俥四進一

連將殺，紅勝。

 第199局　雲天高義

著法（紅先勝）：

1.俥三進三　士5退6　　2.俥四平五　象3進5

3.俥五進一　士4進5　　4.俥三退一

連將殺，紅勝。

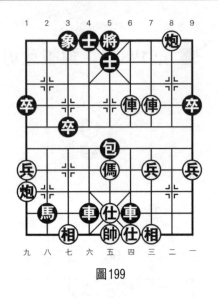

圖199

第200局 熟極而流

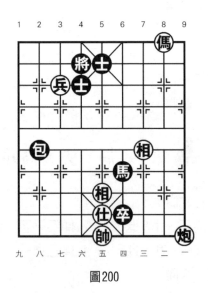

圖200

著法（紅先勝）：

1.兵七進一　將4退1　　2.炮一進九　士5退6

3.傌二退三　士6進5　　4.傌三進四

連將殺，紅勝。

 ## 第201局　風雲不測

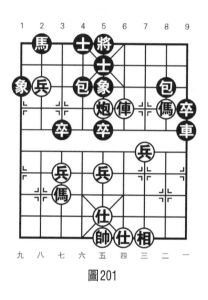

圖201

著法（紅先勝）：

1.俥四進一！　車9平8

黑如改走包4平6，則傌二進四，將5平6，炮五平四，連將殺，紅勝定。

2.俥四平二　將5平6　　3.俥二進二　將6進1

4.俥二退一　將6退1　　5.炮五平四

黑只有棄車砍傌，紅勝定。

第202局　大鬧禁宮

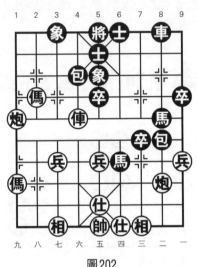

圖202

著法（紅先勝）：

第一種攻法：

1.傌八進七　包4退1

黑如改走將5平4，俥六進二！士5進4，炮二平六，

士4退5，炮九平六，連將殺，紅勝。

2.俥六進三　士5進4　　3.俥六退一　將5進1

4.炮九進三

絕殺，紅勝。

第二種攻法：

1.俥六進二！　士5進4　　2.傌八進七　將5平4

3.炮二平六　士4退5　　4.炮九平六

絕殺，紅勝。

 第203局　鴛鴦戲水

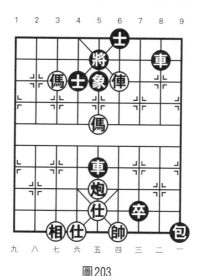

圖203

著法（紅先勝）：

1.俥四平五！　將5平4

黑如改走將5進1，則傌五進七殺，紅速勝。

2.俥五平六　將4平5　　3.俥六進二　將5進1

4.傌五進七

連將殺，紅勝。

 第204局　天馬行空

著法（紅先勝）：

1.俥七進四　將4進1　　2.傌五退七　將4進1

3.俥七退二　將4退1　　4.俥七平八　將4退1

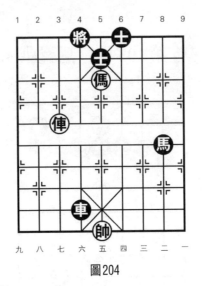

圖204

5.俥八進二

連將殺，紅勝。

第205局　車載船裝

著法（紅先勝）：

1.傌六進七　將4平5　　2.俥八進一　包4退2

黑如改走士5退4，則俥八平六，將5進1，俥六退二，象3退1（黑如將5平6，則俥六平四），俥六退三，將5平6，俥六平五，紅得車勝定。

3.炮九進二　士5進4　　4.俥八退一　包4進1

5.俥八平六　象3退1　　6.俥六退一　……

紅也可改走傌七進九，黑如接走士6進5，則傌九進七，士5退4，傌七退六，士4進5，俥六進一！將5平4，炮五平六，車5平4，傌六進七，雙將殺，紅勝。

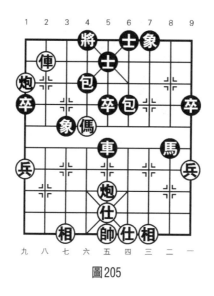

<div align="center">圖205</div>

　6.……　　　　將5進1　　7.帥五平六　將5平6

　8.傌七進六　將6平5　　9.俥六進一　將5進1

10.俥六平四

絕殺，紅勝。

第206局　勤修苦練

著法（紅先勝）：

1.俥八平六　將5平6

黑如改走士4進5，則炮八進一，象3進5，俥六進三

殺，紅勝。

　2.炮八進一！　車7退4　　3.俥六進三　將6進1

　4.俥六平四

絕殺，紅勝。

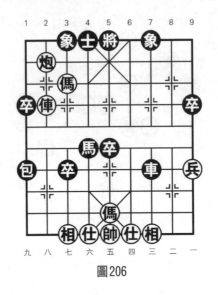

圖206

 第207局　用之不竭

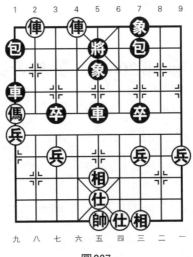

圖207

著法（紅先勝）：

1.俥六平五	將5平6	2.俥五平四	將6平5
3.俥八平五	將5平4	4.俥四退三！	車1平6
5.馬九進八	將4進1	6.俥五平六	包1平4
7.俥六退一			

絕殺，紅勝。

 第**208**局　　俥炮仕相全巧勝車士象全

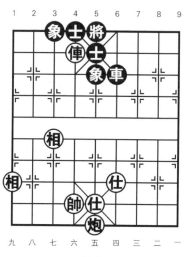

圖208

著法（紅先勝）：

1.仕五退六！	將5平6	2.炮五平四	將6進1
3.俥六退二	象5進7	4.炮四進七	將6進1
5.俥六平四	將6平5	6.俥四平三	象7退9
7.俥三進一	士5進6	8.俥三平一	

紅得象勝定。

第209局　神不外遊

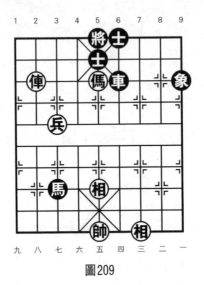

圖209

著法（紅先勝）：

1.俥八進二　士5退4　　2.傌五進七　將5進1

3.傌七退六　車6平4　　4.俥八平六

捉死車，紅勝定。

第210局　寧死不屈

著法（紅先勝）：

1.俥三進二　士5退6　　2.俥三平四！　將5進1

3.炮一退一　將5進1　　4.俥四平五　士4進5

5.俥五退一　將5平4　　6.俥五退二

連將殺，紅勝。

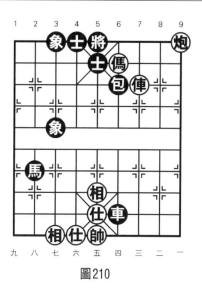

圖210

第211局　高山夾峙

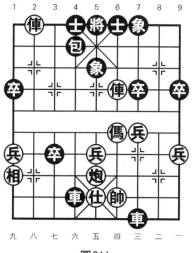

圖211

著法（紅先勝）：

1.俥八平六！　將5進1　　2.俥四進三　包4進2

3.俥四平五　　將5平6　　4.俥六退一　將6進1

5.俥五平四

絕殺，紅勝。

第212局　能屈能伸

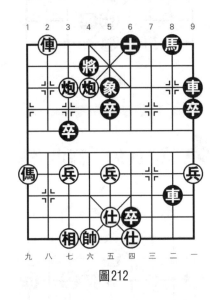

圖212

著法（紅先勝）：

1.俥八退一　將4退1　　2.炮六進一！　將4平5

3.俥八進一　將5進1　　4.炮七進一

絕殺，紅勝。

 第213局　停馬不前

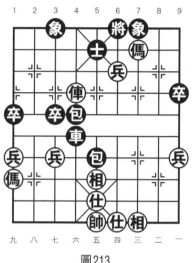

圖213

著法（紅先勝）：

1.俥六平四　　包4退2

黑如改走包4退3，則兵四平五，士5進6，俥四進一，包4平6，兵五進一，下一步俥四進一殺，紅勝。

2.兵四平五　　士5進6　　　3.兵五平四　　包5退5

4.兵四平五　　包5平6　　　5.兵五進一　　包4退1

6.兵五平四　　將6平5　　　7.俥四平五　　將5平4

8.兵四平五　　包4平7　　　9.俥五平四

下一步俥四進三殺，紅勝。

第214局　兵革滿道

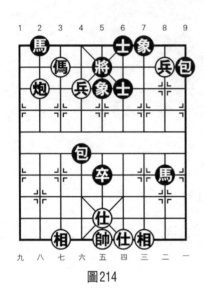

圖214

著法（紅先勝）：

1.炮八進一　馬2進4

2.兵六進一　將5退1

3.兵六平五！　將5平4

4.兵五進一

連將殺，紅勝。

第215局　單兵孤城

著法（紅先勝）：

1.俥六平四　將6平5　　2.兵五進一！　象3退5

黑如改走車5退2，則傌三退五，象3退5，俥四平五，馬9退7，仕五進四，捉死象，紅勝定。

3.傌三退四　將5退1　　4.傌四進六　將5進1

5.傌六退五

紅得車勝定。

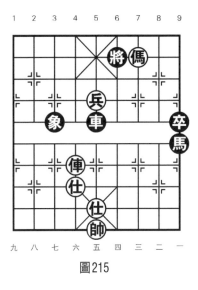

圖215

第216局　養兵千日

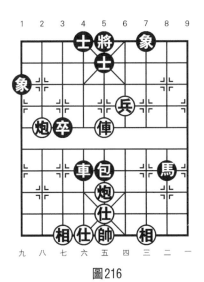

圖216

著法（紅先勝）：

1.炮八進四　　象1退3　　2.俥五進三　　將5平6

3.俥五進一　　將6進1　　4.兵四進一！　將6進1

5.俥五平四

連將殺，紅勝。

第217局　　立足不穩

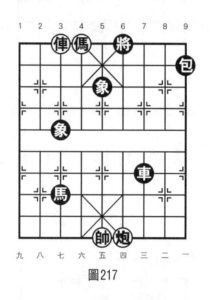

圖217

著法（紅先勝）：

1.傌六退五　　將6進1　　2.傌五退四　　車7平6

3.俥七平四！　將6退1　　4.傌四進三

連將殺，紅勝。

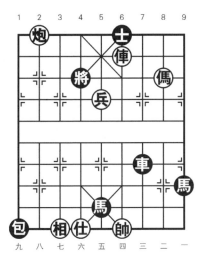

第218局　長途疾馳

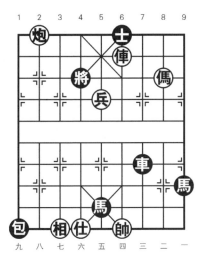

圖218

著法（紅先勝）：

1.兵五平六　將4平5	2.兵六進一！　將5平4
3.傌二退四　將4平5	4.傌四退六　將5平4
5.傌六進八　將4平5	6.傌八進七　將5平4
7.俥四退一　將4退1	8.炮八退一　將4退1
9.俥四進二	

連將殺，紅勝。

第219局　雙蛟出洞

著法（紅先勝）：

1.後傌進四　將5進1	2.傌四進三！　將5平4

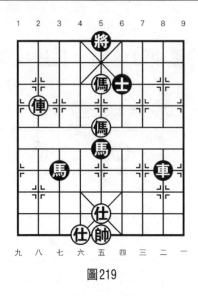

圖219

3.傌五退七　將4退1　　4.俥八進三

連將殺，紅勝。

第220局　風雨不透

著法（紅先勝）：

1.傌八進六　將5平6　　2.炮五平四　包6平8

黑如改走士5進6，則傌二進一！包6進3，傌一退三

殺，紅勝。

3.傌二進四　包8平6　　4.傌四進二　包6平7

5.兵五平四　士5進6　　6.兵四進一

連將殺，紅勝。

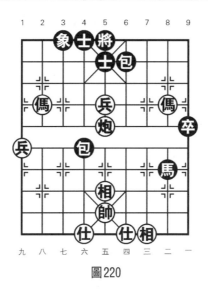

圖220

第221局　怒髮衝冠

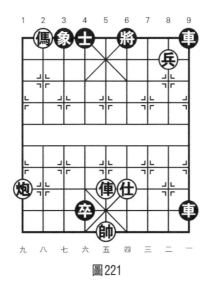

圖221

著法（紅先勝）：

1.俥五進七　　將6進1　　2.兵二平三　　將6進1

3.俥五退二！　象3進5　　4.傌八退六　　士4進5

5.炮九進五　　象5進3　　6.傌六退八！　象3退1

7.傌八退六

連將殺，紅勝。

 第222局　　心不在焉

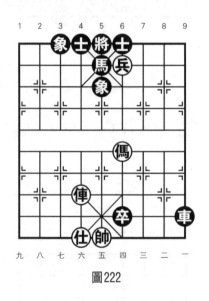

圖222

著法（紅先勝）：

1.兵四進一！　將5平6　　2.俥六進七　　將6進1

3.傌四進三　　將6進1　　4.俥六平四

連將殺，紅勝。

 第223局　痛徹心扉

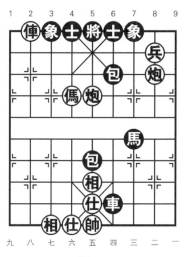

圖223

著法（紅先勝）：

1.傌六進七　將5進1　　2.傌七退五！　將5平4

3.俥八退一　將4進1　　4.傌五進四　象3進5

5.俥八退一

連將殺，紅勝。

 第224局　單刀破槍

著法（紅先勝）：

1.俥六平五！　將5平6　　2.俥五進一　將6進1

3.炮八進六　士4退5　　4.俥五退一　將6退1

5.俥五平四

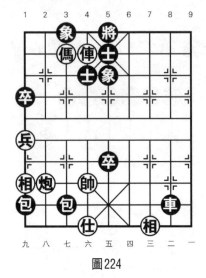

圖224

連將殺，紅勝。

 第225局 不怒自威

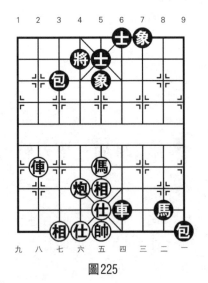

圖225

著法（紅先勝）：

1.傌五進六　包3平4

黑如改走士5進4，則傌六進四，士4退5，俥八平

六，包3平4，俥六進四，連將殺，紅勝。

2.傌六進七　炮4進7　　3.俥八進五　將4進1

4.傌七退六

連將殺，紅勝。

第226局　化單爲雙

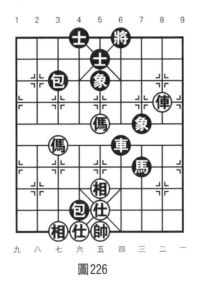

圖226

著法（紅先勝）：

1.俥二進三　象5退7　　2.俥二平三　將6進1

3.傌五進三　包3平7　　4.俥三退二　車6退2

5.俥三進一　將6進1　　6.傌七進六！　將6平5

7.俥三退一　士5進6　　8.俥三平四！

絕殺，紅勝。

第227局　無功受祿

圖227

著法（紅先勝）：

1.炮九進二！　象3進1　　2.兵六平五！　將6平5

3.傌八退六　　將5平6　　4.傌六退四

紅得車勝定。

第228局　飛身而起

著法（紅先勝）：

1.俥七退一　　將5退1　　2.炮三進七　　士6進5

3.俥七進一　　士5退4　　4.俥七平六　　將5進1

5.後俥進一

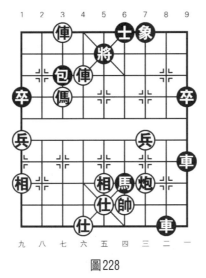

圖228

連將殺，紅勝。

第229局　稱賀不絕

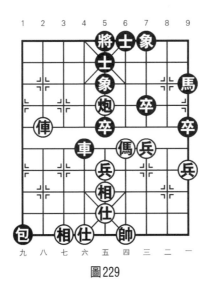

圖229

著法（紅先勝）：

1.傌四進六　將5平4　　2.傌六進七　將4進1

3.俥八進三　將4進1　　4.炮五平八　車4平2

5.炮八進一　車2退3　　6.俥八退一

紅得車勝定。

第230局　天涯海角

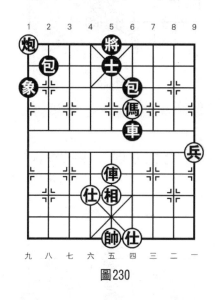

圖230

著法（紅先勝）：

1.傌四進六　包2平4　　2.相五退三　將5平6

3.俥五進五

下一步俥五進一殺，紅勝。

 第231局　雞鳴犬吠

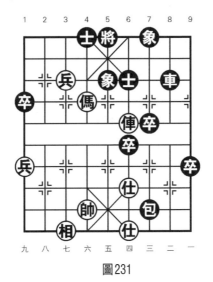

<div align="center">圖231</div>

著法（紅先勝）：

1.傌六進四　將5進1

黑如改走將5平6，則傌四進三，將6平5，傌三退二，紅得車勝定。

2.兵七平六　象5進3　　3.兵六進一　將5進1

4.傌四退三

捉車叫殺，紅勝定。

 第232局　馬到成功

著法（紅先勝）：

1.俥六進三　將5進1　　2.俥六退一　將5退1

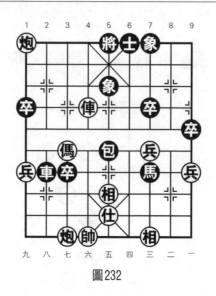

圖232

3.傌七進五

紅伏有傌五進四的殺著,黑如接走士6進5,則俥六
進一殺,紅勝。

 第233局　先禮後兵

著法(紅先勝):

1.傌八進七!　車8平3

黑如改走將4進1,則兵六平七,車8平4,俥六進
二,將4平5,俥六平五,將5平4,俥五進一,連將殺,
紅勝。

2.兵六平七　士5進4　　3.兵七進一

紅得車勝定。

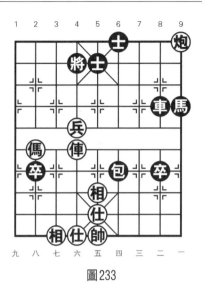

圖233

第234局　笑語解頤

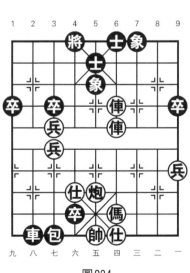

著法（紅先勝）：

1.前俥進三！　將4進1

2.後俥平六　　士5進4

3.俥四退一　　將4退1

4.俥六進二

連將殺，紅勝。

圖234

 第235局　兵連禍深

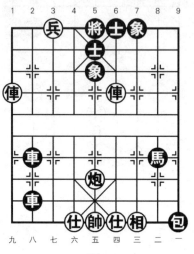

圖235

著法（紅先勝）：

1.兵七平六！　將5平4　　2.俥四進三！　將4進1

3.俥九平六　　士5進4　　4.俥六進一　　將4進1

5.俥四平六

連將殺，紅勝。

 第236局　潢池弄兵

著法（紅先勝）：

1.傌一進二　　將6退1　　2.傌二退三　　將6進1

3.兵六平五！　士4進5　　4.傌三進二

連將殺，紅勝。

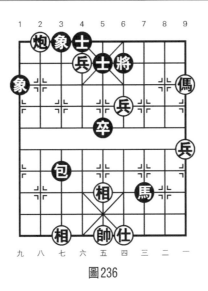

圖236

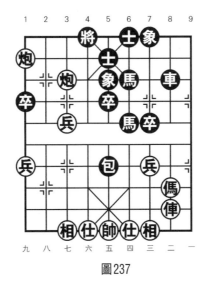

第237局　　雅俗共賞

圖237

著法（紅先勝）：

1.俥二平六　士5進4

黑如改走將4平5，則炮九進一，包5平2，俥六平八，前馬進4，俥八進二，馬4進2，炮七進二，絕殺，紅勝。

2.俥六平八　　將4平5　　3.炮九進一　象5進3

4.俥八進七！後馬退4　　5.俥八平六

下一步炮七進二殺，紅勝。

第238局　泰然自若

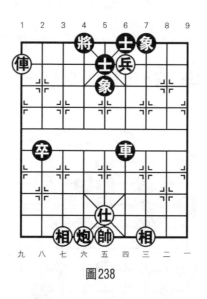

圖238

著法（紅先勝）：

1.俥九進一　將4進1　　2.仕五進六　士5進4

3.俥九退二　士6進5

黑如改走車6退4，則俥九平六，將4平5，俥六平五殺，紅勝。

4.俥九進一　將4退1　　5.兵四平五

下一步俥九平六殺，紅勝。

第239局　精雕細刻

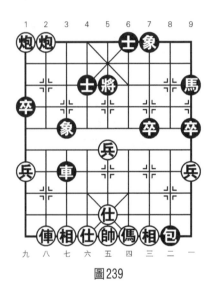

圖239

著法（紅先勝）：

1.炮八退二　將5退1

黑如改走士4退5，則炮九平七捉車叫殺，紅勝定。

2.炮八平七！　象3退1　　3.俥八進八　將5退1

4.炮七進二

絕殺，紅勝。

第240局　彎弓射雕

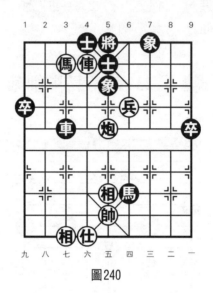

圖240

著法（紅先勝）：

1.俥六平五　　將5平6　　2.俥五進一　　將6進1

3.兵四進一！　將6進1　　4.俥五平四

連將殺，紅勝。

第241局　屢敗屢戰

著法（紅先勝）：

1.俥二平四　　包8平6　　2.俥四進一！　士5進6

3.炮五平四　　將6平5　　4.傌六進七

連將殺，紅勝。

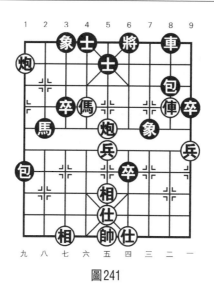

圖241

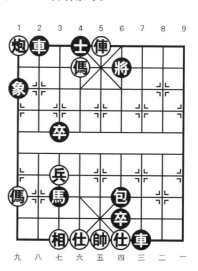

第242局　悲歡離合

著法（紅先勝）：

1.炮九退一　車2進1

黑如改走士4進5，則俥五退一，將6進1，俥五平四，連將殺，紅勝。

2.傌六退五　將6進1

3.傌五退三!　車7退5

4.俥五退二

連將殺，紅勝。

圖242

 第243局　嫉惡如仇

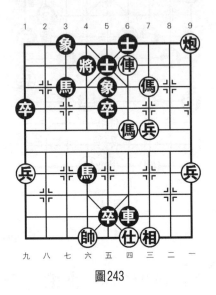

圖243

著法（紅先勝）：

1.傌三進四　將4進1　　2.炮一退二！　象5進3

3.俥四退一　象3退5　　4.俥四平五

連將殺，紅勝。

 第244局　大漠風沙

著法（紅先勝）：

1.傌四退六　將5進1　　2.傌六退四　將5進1

3.傌四進三　將5平4　　4.俥四平六

連將殺，紅勝。

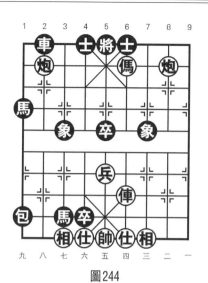

圖244

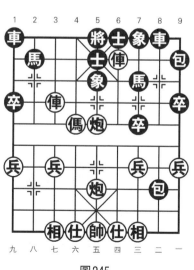

第245局　夕陽西照

著法（紅先勝）：

1. 後炮進五　　將5平4
2. 俥七平六　　馬2進4
3. 俥六進一！　士5進4
4. 傌六進七

連將殺，紅勝。

圖245

第246局　鴛鴦二炮

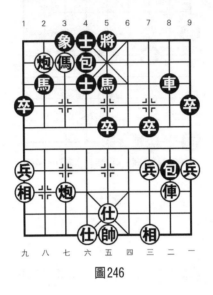

圖246

著法（紅先勝）：

1.炮七進七　將5進1　　2.傌七退八　包4進8

3.炮七退一　將5退1　　4.傌八進六　馬2退4

5.炮七進一　士4進5　　6.炮八進一

連將殺，紅勝。

第247局　湍流險灘

著法（紅先勝）：

1.俥六進二　將5退1

黑如改走將5進1，則俥六退一，將5退1，俥六平

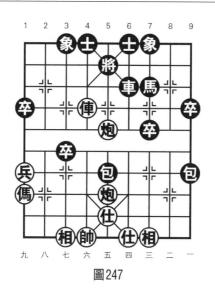

圖247

四，紅得車勝定。

　　2.前炮進三！　卒3平4　　3.俥六退四　象7進5

　　4.前炮退五　士6進5　　5.俥六進五

　　絕殺，紅勝。

第248局　錦囊妙計

著法（紅先勝）：

1.俥八進六　象5退3

黑如改走士5退4，則俥二平六，士6進5，炮七進一

殺，紅勝。

　　2.俥八平七　士5退4　　3.俥二平六　士6進5

　　4.俥七平八　將5平6

黑如改走馬3退1，則炮七退四，紅得車勝定。

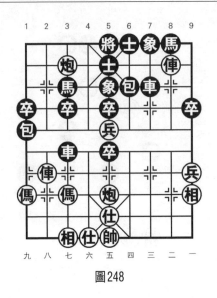

圖248

5.俥六平五！ 馬3退5 6.俥八平六

絕殺，紅勝。

 第249局 哀兵必勝

著法（紅先勝）：

1.前兵平六！ 將5平4

黑如改走士5退4，則傌五進六，將5進1，俥九進

二，車2退3，俥九平八，連將殺，紅勝。

2.俥九進三 象5退3 3.俥九平七 將4進1

4.傌五進七 將4進1 5.俥七退二 將4退1

6.俥七進一 將4進1 7.俥七平六

連將殺，紅勝。

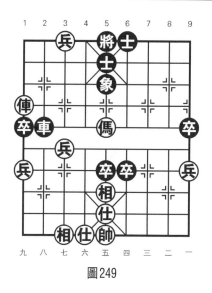

圖249

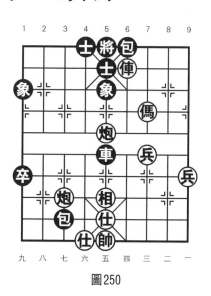

第250局　一馬平川

著法（紅先勝）：

1.傌三進五！　車5退1

2.炮七進七！　象1退3

3.傌五進七

絕殺，紅勝。

圖250

 第251局　威震四方

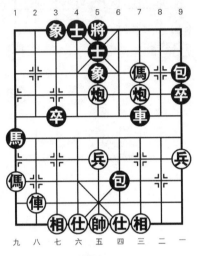

圖251

著法（紅先勝）：

1.俥八平二　包6退7　　2.俥二進八　車7平6

3.傌三進四　車6退4　　4.炮三進三　車6進3

5.炮三平六　車6退3　　6.炮六平四

紅勝定。

 第252局　老馬識途

著法（紅先勝）：

1.傌七退八　將4平5　　2.兵五進一！　將5進1

3.俥一平五　將5平4　　4.傌八進七　將4退1

5.俥五平六

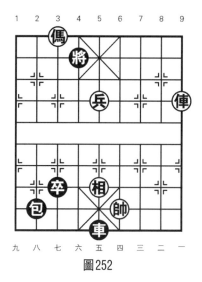

圖252

連將殺，紅勝。

第253局　烏焉成馬

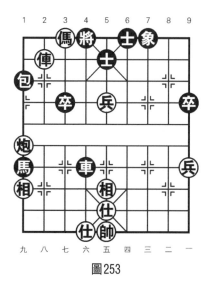

圖253

著法（紅先勝）：

1.俥八進一　包1平3

黑如改走將4進1，則傌七退八，將4進1，俥八退

一，下一步俥八平六殺，紅勝。

2.炮九進五　包3退1　　3.俥八退一　將4進1

4.俥八平七　將4進1　　5.俥七平五

絕殺，紅勝。

第254局　風雪驚變

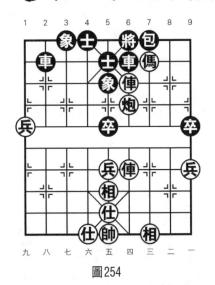

圖254

著法（紅先勝）：

1.前俥進一！　將6進1　　2.炮四平二　士5進6

3.炮二進二　將6退1　　4.俥四進四　車2平6

5.俥四進一　將6平5　　6.俥四退二

連將殺，紅勝。

 第255局 密密層層

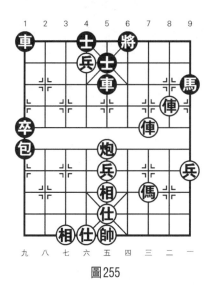

圖255

著法（紅先勝）：

1.俥三進四　將6進1　　2.俥二進二　馬9退7

3.俥三退一　將6退1　　4.俥三進一

連將殺，紅勝。

 第256局 懸崖勒馬

著法（紅先勝）：

1.傌八進九　士6進5　　2.傌九進七　士5退4

3.傌七退六　將5進1　　4.俥七進四

絕殺，紅勝。

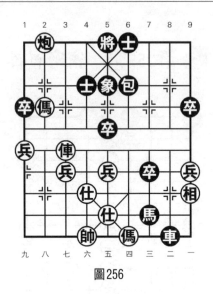

圖256

 第257局　間關萬里

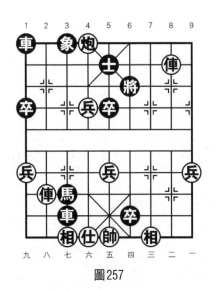

圖257

著法（紅先勝）：

1.俥八進五　象3進5

黑如改走士5進4，則俥八平六，象3進5，俥二退
一，將6退1，俥六進一，將6退1，俥二進二，象5進
7，俥二平三，連將殺，紅勝。

2.俥八平五！　將6平5　　3.兵六平五　將5平6

黑如改走將5平4，則俥二平五，雙叫殺，紅勝定。

4.前兵平四　將6平5　　5.俥二退一　士5進6

6.兵四進一　將5平4　　7.兵四平五　將4退1

8.俥二進一　將4退1　　9.前兵進一

下一步俥二進一殺，紅勝。

第258局　　天下無敵

著法（紅先勝）：

1.前俥進三！　士5退4

2.俥六進四　將5進1

3.傌五進三　將5平6

4.俥六平四

連將殺，紅勝。

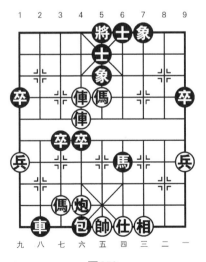

圖258

 第259局　蛛絲馬跡

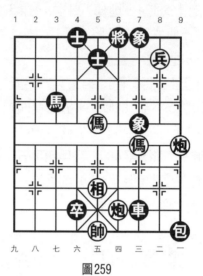

圖259

著法（紅先勝）：

1.炮一進五　　象7進5　　2.傌五進四！　車7平6

3.傌四進三　　將6進1　　4.前傌退二　　將6進1

5.炮一退二！　象7退9　　6.傌三進二

連將殺，紅勝。

 第260局　指鹿爲馬

著法（紅先勝）：

1.傌六進五　　將6進1

黑另有以下兩種著法：

（1）士4進5，俥一進二，將6進1，傌五退三，將6

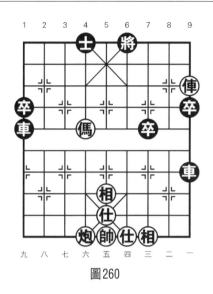

圖260

進1，俥一退二，連將殺，紅勝。

（2）將6平5，傌五進七，將5進1，俥一進一，連將殺，紅勝。

2.俥一進一　將6進1　　3.傌五進六

下一步俥一平四殺，紅勝。

 第261局　撒豆成兵

著法（紅先勝）：

1.俥三進二　將6進1　　2.兵四進一！　士5進6

3.俥八平四　將6平5　　4.俥三退一！　將5退1

5.俥四平五　士4進5　　6.俥五進一　將5平4

7.俥三進一　車6退6　　8.俥三平四

連將殺，紅勝。

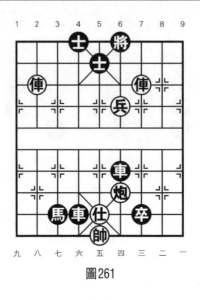

圖261

第262局　龍馬精神

圖262

著法（紅先勝）：

1. 傌三退五　士5進6
2. 俥七進二　將4進1
3. 傌五進四

下一步俥七退一或俥七平六殺，紅勝。

 ## 第263局　人困馬乏

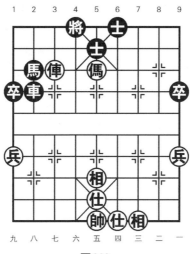

圖263

著法（紅先勝）：

1.俥七平六　馬2退4　　2.帥五平六　車2退2

3.俥六平七　車2退1　　4.俥七進一　將4平5

5.傌五進三　將5平4　　6.俥七平六

絕殺，紅勝。

 ## 第264局　牛頭馬面

著法（紅先勝）：

1.炮三平四　包6平3　　2.傌二進四　包7平6

3.傌四進三

叫將抽車，紅勝定。

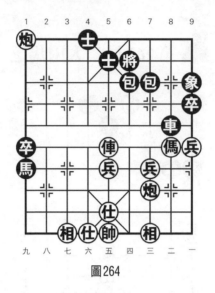

圖264

第**265**局　堅韌不拔

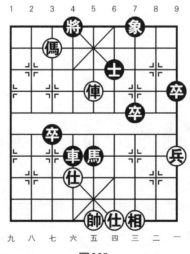

圖265

著法（紅先勝）：

1.俥五進三　將4進1　　2.傌七退九　士6退5

3.傌九退七　將4進1　　4.俥五退一

下一步俥五平六殺，紅勝。

 第266局　霜濃風寒

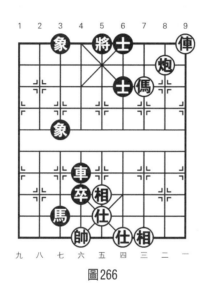

圖266

著法（紅先勝）：

1.炮二進一！　將5進1

黑如改走士6進5，則傌三進四！將5平6，炮二退

三，將6進1，炮二平四，連將殺，紅勝。

2.俥一退一　將5進1　　3.傌三進四　將5平4

4.俥一平六

連將殺，紅勝。

 第267局　尋花覓柳

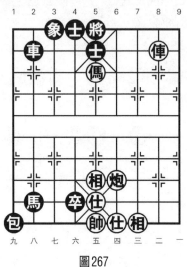

圖267

著法（紅先勝）：

1.傌五進三　將5平6　　2.傌三退四　士5進6

黑如改走將6平5，則俥二進一，士5退6，俥二平

四，連將殺，紅勝。

3.傌四進六　士6退5　　4.俥二進一

連將殺，紅勝。

 第268局　厲兵秣馬

著法（紅先勝）：

1.炮九退一　將5退1　　2.兵六進一　士6進5

3.炮九進一

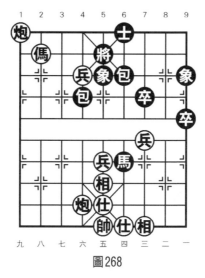

圖268

下一步有傌八進六、兵六進一等殺著，紅勝。

第269局　勵精圖治

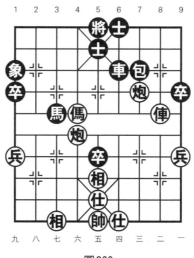

圖269

著法（紅先勝）：

1.炮三平五　士5進4　　2.炮六平五　將5平4

3.傌六進七　將4進1　　4.前炮平六　將4平5

5.俥二平五　車6平5　　6.傌七進六　將5退1

7.傌六退五

紅得車勝定。

🗡 第270局　一葦渡江

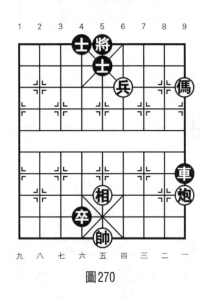

圖270

著法（紅先勝）：

1.傌一進三　將5平6　　2.炮一平四　車9平6

3.兵四進一！　將6平5　　4.兵四進一！

連將殺，紅勝。

 第271局　權衡利弊

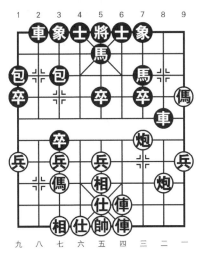

圖271

著法（紅先勝）：

1. 炮三進三　馬5進7　　2. 傌一進三　包1平7

3. 前傌進八　將5進1　　4. 後傌進八　將5進1

5. 前傌平五　將5平4　　6. 傌五平六　將4平5

7. 傌六平五　將5平4　　8. 傌四平五

下一步前傌平六殺，紅勝。

 第272局　見風是雨

著法（紅先勝）：

1. 傌六退四　將5進1　　2. 傌四平五　士4退5

3. 傌五退一　將5平4　　4. 傌五退三

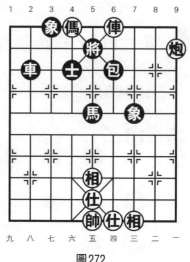

圖272

連將殺，紅勝。

第273局　耀武揚威

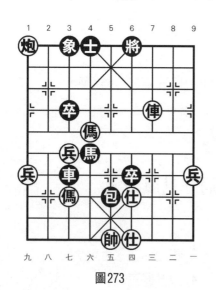

圖273

著法（紅先勝）：

1.傌六進五　將6進1

2.傌五進六　將6平5

3.傌六退七　將5平6

4.俥三平四

連將殺，紅勝。

第274局　痛改前非

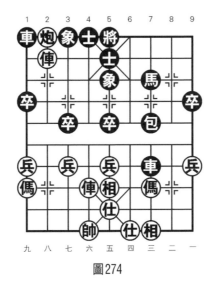

圖274

著法（紅先勝）：

1.俥八平五！　將5進1　　2.俥六進六　將5退1

3.俥六進一　　將5進1　　4.俥六退一

連將殺，紅勝。

第275局　萬馬奔騰

著法（紅先勝）：

1.傌八進七　將5平4　　2.前傌退五　將4進1

3.傌七進八　包6平3

黑如改走將4退1，則俥一平四殺，紅勝。

4.俥一平七

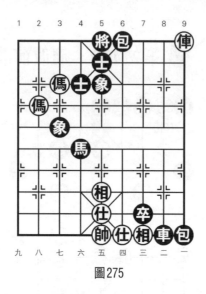

圖275

下一步俥七平五殺，紅勝。

第276局　千軍萬馬

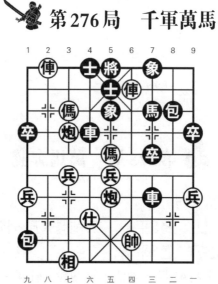

圖276

著法（紅先勝）：

1.俥四平五！　馬7退5　　2.俥八平六！　車4退3

3.傌五進四　　將5平6　　4.炮七平四

連將殺，紅勝。

 第277局　　思潮起伏

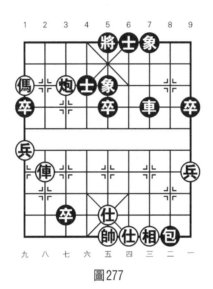

圖277

著法（紅先勝）：

1.傌九進七　將5平4

黑如改走將5進1，則炮七平九，將5平4，炮九進一，將4退1，俥八進六，象5退3，俥八平七，絕殺，紅勝。

2.俥八進六　象5退3　　3.俥八平七　將4進1

4.炮七平九　士4退5　　5.俥七平八　包8退7

6.炮九進一　將4進1　　7.俥八退三

下一步俥八平六殺，紅勝。

第278局　俠義心腸

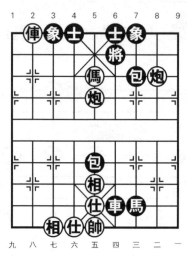

圖278

著法（紅先勝）：

1.傌五進六　將6平5　　2.俥八退一　將5退1

3.傌六退五　士6進5　　4.俥八平五　將5平6

5.俥五進一　將6進1　　6.俥五平四

連將殺，紅勝。

第279局　千鈞巨岩

著法（紅先勝）：

1.俥七退一　將4退1　　2.傌三進五　將4平5

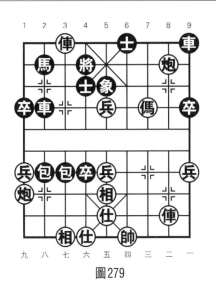

圖279

黑如改走士6進5，則俥七進一殺，紅勝。

3.傌五進三　將5平4　　4.俥七平六

連將殺，紅勝。

第280局　袖手旁觀

著法（紅先勝）：

1.俥七進二　士5退4　　2.傌四進六！　將5進1

3.俥七退一　將5退1　　4.傌六退七　象7進5

5.俥七平八　象5退3　　6.俥八進一　士6進5

7.俥八平七　士5退4　　8.俥七平六

絕殺，紅勝。

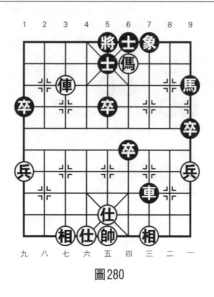

圖280

第281局　萬弩齊發

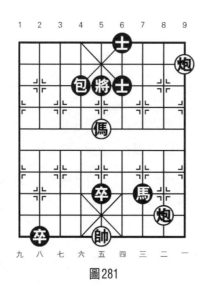

圖281

著法（紅先勝）：

1.傌五進三　　將5退1

2.傌三進四！　將5退1

3.炮二進八　　士6進5

4.炮一進一

連將殺，紅勝。

第282局　作惡多端

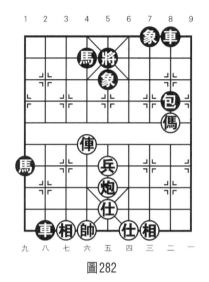

圖282

著法（紅先勝）：

1.俥六進四　將5退1　　2.俥六進一　將5進1

3.傌二進四　將5平6　　4.炮五平四

連將殺，紅勝。

第283局　怪石嵯峨

著法（紅先勝）：

1.傌六進八　將4進1　　2.炮五平九　象5退3

3.傌八進七　將4平5

黑如改走將4退1，則俥八退一，將4退1，炮九進三殺，紅勝。

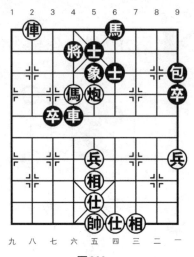

圖283

4.俥八退五　車4平5　　5.俥八進三　士5進4

6.俥八平六

絕殺，紅勝。

第284局　愕然相顧

著法（紅先勝）：

1.俥八進八！　包8平3　　2.俥八平七　包3平4

3.傌六進七　包4退4　　4.俥七平六

絕殺，紅勝。

第285局　心緒不寧

著法（紅先勝）：

1.俥三平四　將4進1　　2.傌二退四　將4進1

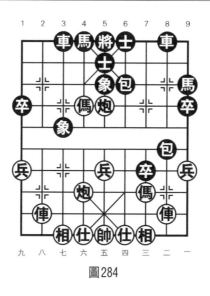

圖284

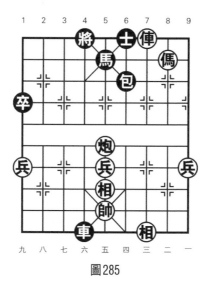

圖285

3.俥四平六　將4平5　　4.傌四退五
連將殺，紅勝。

第286局　初逢敵手

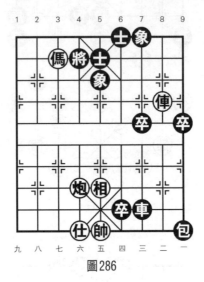

圖286

著法（紅先勝）：

1.俥二平六　　士5進4　　2.俥六進一！　將4平5

3.俥六進一！　將5退1　　4.俥六平四　　將5平4

5.俥四進一　　將4進1　　6.傌七退六

連將殺，紅勝。

第287局　暴跳如雷

著法（紅先勝）：

1.俥二平四！　將4進1　　2.俥七進一　　將4進1

3.俥四平六！　士5退4　　4.俥七退一　　將4退1

5.傌三進四

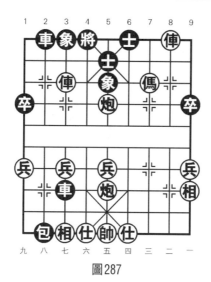

圖287

連將殺，紅勝。

第288局　一見如故

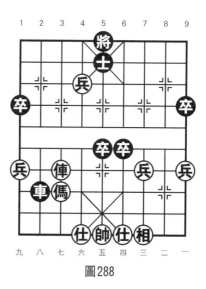

著法（紅先勝）：

1.俥七進六　士5退4

2.兵六進一　將5平6

3.兵六平五

下一步俥七平六殺，紅勝。

圖288

第289局　飄然而去

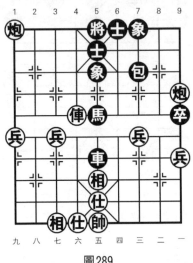

圖289

著法（紅先勝）：

1.炮一平八　士5進4　　2.炮八平五　士6進5

3.炮五退三

紅得車勝定。

第290局　萬馬齊喑

著法（紅先勝）：

1.傌四進一　將5進1　　2.傌六進七　馬3退4

3.傌三退四　將5進1　　4.傌七進六

連將殺，紅勝。

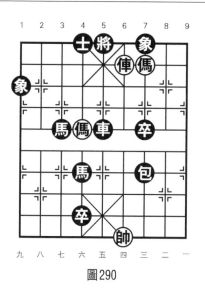

圖290

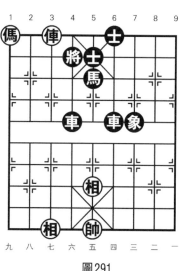

第291局　驚慌失措

著法（紅先勝）：

1.傌九退八　將4進1

2.俥七退二　將4退1

3.俥七進一　將4進1

4.俥七平六

連將殺，紅勝。

圖291

 第292局　將信將疑

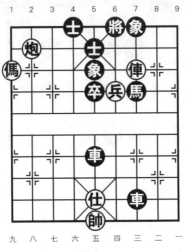

圖292

著法（紅先勝）：

1.炮八進一　象5退3　　2.俥三進二　將6進1

3.炮八退一　士5進4　　4.傌九進七　士4進5

5.傌七退五　士5退4　　6.俥三退一

連將殺，紅勝。

 第293局　得得連聲

著法（紅先勝）：

1.俥二進五　將6退1　　2.俥四進一！　將6平5

3.俥二進一　士5退6　　4.俥四進二

連將殺，紅勝。

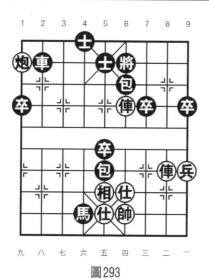

圖293

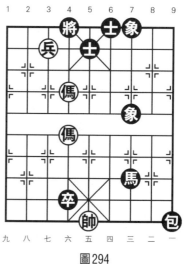

第294局　旦夕禍福

著法（紅先勝）：

1. 兵七進一　　將4進1
2. 後傌進七　　將4進1
3. 傌七進八　　將4退1
4. 傌六進八

連將殺，紅勝。

圖294

 第295局　十指連心

圖295

著法（紅先勝）：

1.俥三進六　將6進1　　2.兵六平五!　馬4退5

3.傌七進六　將6進1　　4.俥三平四

連將殺，紅勝。

 第296局　惡有惡報

著法（紅先勝）：

1.俥三平四　包9平6　　2.俥四進二!　將6進1

3.傌三進四　馬8退6　　4.傌四進三

連將殺，紅勝。

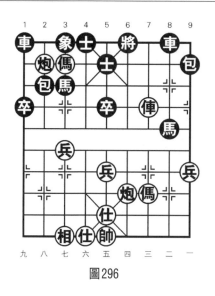

圖296

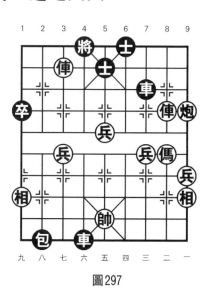

第**297**局 逃之夭夭

著法（紅先勝）：

1.炮一進三 車7退2
2.俥七進一 將4進1
3.俥二平八 車7平9
4.俥八進二 將4進1
5.俥七退二
絕殺，紅勝。

圖297

第298局　欺壓百姓

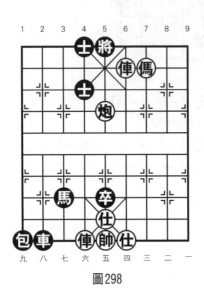

圖298

著法（紅先勝）：

1.俥四退一　將5進1

2.傌三退五　將5平4

3.俥四進一　士4進5

4.炮五平六

連將殺，紅勝。

第299局　遍地金銀

著法（紅先勝）：

1.俥二平四！　車6退1　　2.俥三退一　將6進1

3.俥三退一　……

當然，紅也可改走傌五進六。

3.…………　將6退1　　4.俥三進一　將6進1

5.傌五進六

下一步俥三平四或俥三退一殺，紅勝。

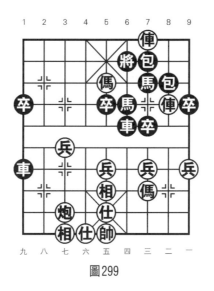

圖299

第300局　吹牛拍馬

圖300

著法（紅先勝）：

1.傌七進六　將6進1

黑另有以下兩種應著：

（1）將6平5，傌五進七，將5退1，傌六退五，連將殺，紅勝。

（2）將6退1，傌五進三，將6平5，傌六退五，連將殺，紅勝。

2.傌五退三!　象5進7　　3.俥八退二　象7退5

4.俥八平五

連將殺，紅勝。

第301局　功敗垂成

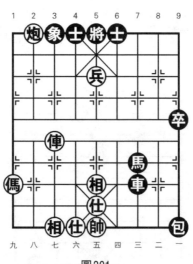

圖301

著法（紅先勝）：

1.俥七平六　士6進5　　2.俥六進四　將5平6

3.兵五進一

下一步俥六進一殺，紅勝。

第302局 縱橫馳騁

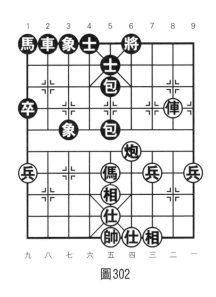

圖302

著法（紅先勝）：

1.俥二進三 將6進1 2.傌五進四 士5進6

黑如改走後包平6，則傌四進三，包6平5，俥二退

一，將6進1，傌三退四，連將殺，紅勝。

3.俥二退一 將6退1 4.傌四進五 士6退5

黑如改走將6平5，則傌五進七殺，紅勝。

5.俥二進一 將6進1 6.傌五退三 將6進1

7.俥二退二

連將殺，紅勝。

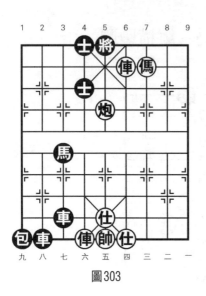

第303局　三花聚頂

圖303

著法（紅先勝）：

1. 俥四退一　將5進1
2. 傌三退五　將5平4
3. 俥四進一　士4進5
4. 俥四平五　將4退1
5. 俥五平七

連將殺，紅勝。

第304局　迫不及待

著法（紅先勝）：

1. 炮九進一！　馬2退1

黑如改走馬3進1，則俥七平六殺，紅速勝。

2. 俥七退一　將4退1　　3. 俥七平九　將4退1
4. 俥九進二

連將殺，紅勝。

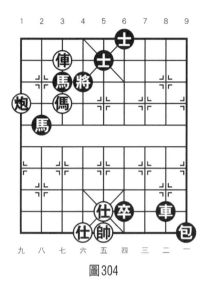

圖304

 第305局　沿門托鉢

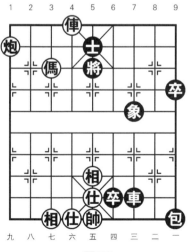

圖305

著法（紅先勝）：

1.炮九退一　士5進4　　2.俥六退二　將5退1

3.俥六平二　將5平6　　4.俥二平四

連將殺，紅勝。

第306局　縱橫天下

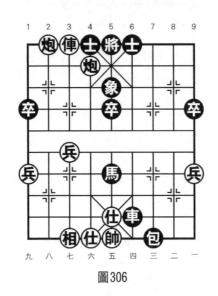

圖306

著法（紅先勝）：

1.俥七退三　士4進5

黑如改走將5進1，則炮六退七，捉車叫殺，紅必得其一勝。

2.炮六平九　將5平4　　3.俥七進三　將4進1

4.炮八退一　將4進1　　5.俥七退二

絕殺，紅勝。

第307局　怪蟒翻身

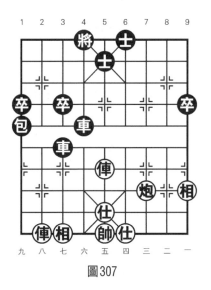

圖307

著法（紅先勝）：

1.俥八進九　將4進1　　2.俥八退一　將4進1

3.仕五進六!

下一步俥五進四殺，紅勝。

第308局　大敵當前

著法（紅先勝）：

1.俥八平六　將5平6　　2.俥三平五!　馬7退5

3.俥六進一　將6進1　　4.俥六平四

絕殺，紅勝。

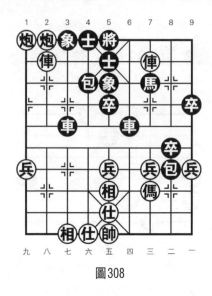

圖308

 第309局　心力交瘁

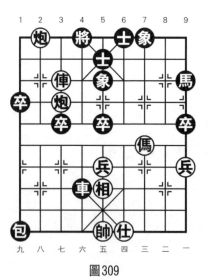

圖309

著法（紅先勝）：

1.俥七進二　將4進1

2.俥七退一　將4退1

3.俥七平八

下一步炮七進三殺，紅勝。

第310局　吳剛伐桂

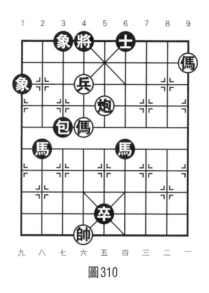

圖310

著法（紅先勝）：

1.傌六進五！　士6進5　　2.兵六進一　　將4平5

3.兵六平五　　將5平6　　4.傌一退三

連將殺，紅勝。

第311局　回風拂柳

著法（紅先勝）：

1.俥八進四　　象7進5　　2.炮七進一　　象5退3

3.炮五進一！　將6平5　　4.炮七平九

連將殺，紅勝。

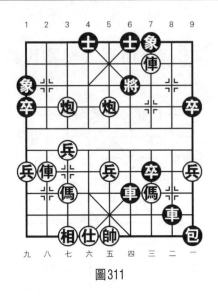

圖311

 第**312**局　　兵戎相見

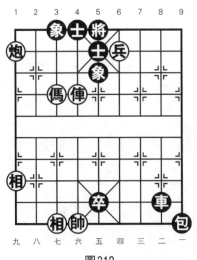

圖312

著法（紅先勝）：

1.兵四平五！　士4進5

黑如改走將5進1，則傌七進八，將5退1，俥六進

三，連將殺，紅勝。

2.炮九進一　士5退4　　3.俥六進三　將5進1

4.俥六退一

連將殺，紅勝。

 ## 第313局　不同凡響

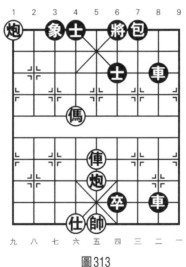

圖313

著法（紅先勝）：

1.傌六進五　將6進1

黑另有以下兩種著法：

（1）將6平5，俥五平三，士6退5，俥三進六，連

將殺，紅勝。

（2）士6退5，俥五平四，後車平6，俥四進四，將6平5，傌五進七，連將殺，紅勝。

2.炮五平四　士6退5

黑如改走將6平5，則傌五退七，象3進5，俥五進四，連將殺，紅勝。

3.炮九退一　將6退1

黑如改走士5進4，則傌五退三，後車平7，俥五平四，連將殺，紅勝。

4.俥五平四　後車平6　　5.俥四進四　將6平5

6.傌五進七

連將殺，紅勝。

第314局　別具一格

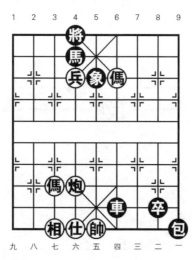

圖314

著法（紅先勝）：

1.兵六平五！　馬4進6　　2.兵五平六　馬6退4

3.兵六進一！　將4進1　　4.傌七進六

連將殺，紅勝。

 第315局　略勝一籌

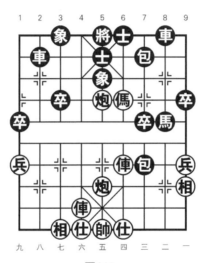

圖315

著法（紅先勝）：

1.俥四平六　車2平4

黑如改走前包平5，則後炮平二捉車叫殺，紅勝定。

2.後炮進五　　將5平4　　3.前俥進五　後包平4

4.俥六進七！　將4進1　　5.後炮平六　士5進6

黑如改走將4退1，則傌四進六殺，紅勝。

6.炮五平六

絕殺，紅勝。

第316局　亢龍有悔

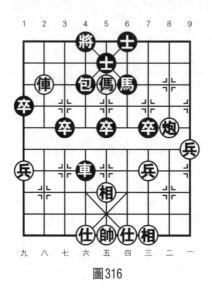

圖316

著法（紅先勝）：

1.炮二進四　馬6退7　　2.俥八進二　將4進1

3.炮二退一！　士5進6　　4.俥八退一

連將殺，紅勝。

第317局　血流成河

著法（紅先勝）：

1.俥八進八　士5退4　　2.俥八平六！　將5平4

3.傌六進五！　將4平5　　4.傌五進七

連將殺，紅勝。

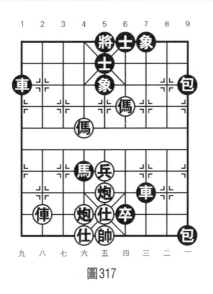

圖317

第318局　驚心動魄

著法（紅先勝）：

1.俥九進二　　將4進1

2.傌七退六!　車2平4

3.傌六進八　　將4進1

4.俥九平六　　包5平4

5.俥六退一

連將殺，紅勝。

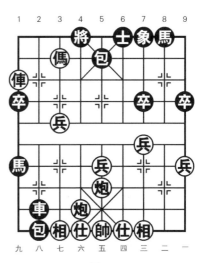

圖318

 # 第319局　高明之極

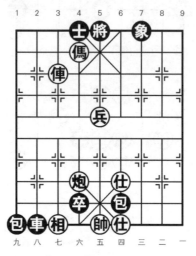

圖319

著法（紅先勝）：

1.炮六平五　　象7進5　　　2.俥七平五　　士4進5

3.俥五進一　　將5平4　　　4.炮五平六

連將殺，紅勝。

 # 第320局　左右互搏

著法（紅先勝）：

1.俥五進七　　將4進1　　　2.俥八退一　　後車退1

3.傌六進八　　前車退6　　　4.俥八平七　　將4進1

5.俥五平六

連將殺，紅勝。

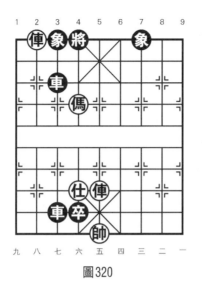

圖320

第321局　不屈不撓

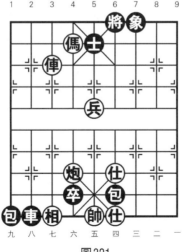

圖321

著法（紅先勝）：

1.俥七進二　將6進1　　2.傌六退五　將6進1

3.傌五退三　將6退1　　4.傌三進二　將6進1

5.傌二進三　將6退1　　6.傌三退二　將6進1

7.俥七退二　士5進4　　8.俥七平六

連將殺，紅勝。

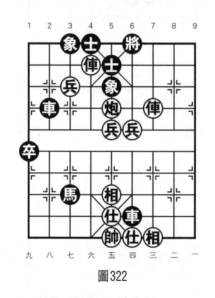

第322局　是非善惡

圖322

著法（紅先勝）：

1.俥六進一！　將6進1　　2.俥三平四　士5進6

3.俥四進一！　將6進1　　4.俥六平四

連將殺，紅勝。

 ## 第323局　千金一諾

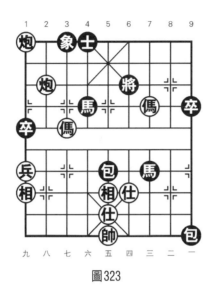

圖323

著法（紅先勝）：

1.傌七進六　包5退4　　2.傌三進二　將6退1

3.炮八進一

下一步炮九退一殺，紅勝。

 ## 第324局　言而無信

著法（紅先勝）：

1.俥八進三　車4退4　　2.炮六進五！　車4平2

3.傌二進四　將5平4　　4.炮五平六

絕殺，紅勝。

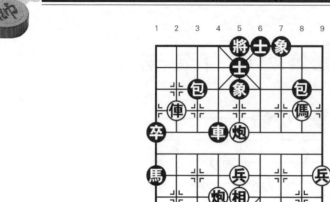

圖324

 第325局　耿耿於懷

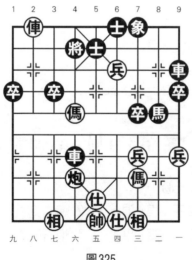

圖325

著法（紅先勝）：

1.俥八退一　將4退1　　2.傌六進七　將4平5

3.炮六平五　士5進4　　4.兵四平五　士6進5

5.俥八進一

連將殺，紅勝。

第326局　長生不老

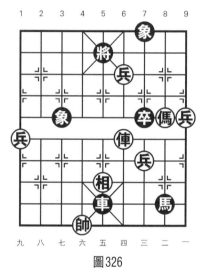

圖326

著法（紅先勝）：

1.俥四平五　象3退5　　2.兵四平五！　象7進5

黑如改走將5退1，則兵五進一，將5平6，俥五平四，連將殺，紅勝。

3.傌二進三　將5退1　　4.俥五進三

連將殺，紅勝。

 第327局　無可奈何

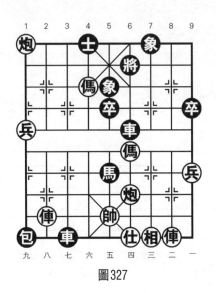

圖327

著法（紅先勝）：

1.俥八進七　士4進5　　2.俥八平五！　將6平5

3.俥二進八　車6退3　　4.俥二平四

連將殺，紅勝。

⚔️🥷 第328局　非死即傷

著法（紅先勝）：

1.俥八進九　士5退4　　2.俥四進五　將5進1

3.俥八退一　將5進1　　4.俥四退二

連將殺，紅勝。

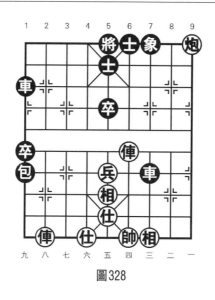

圖328

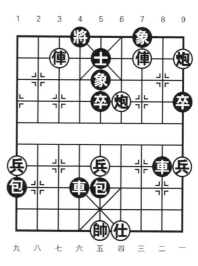

第329局　　魂不附體

著法（紅先勝）：

1.炮一進一　　車8退6

2.俥三平五　　車8平9

3.俥五平六!　車4退6

4.俥七進一

絕殺，紅勝。

圖329

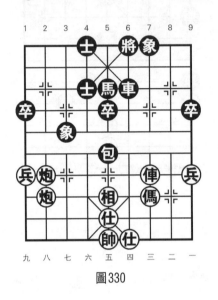

圖330

著法（紅先勝）：

1. 前炮進六　士4進5　　2. 俥三進六　將6進1

3. 後炮進六　士5退4　　4. 俥三退一

連將殺，紅勝。

 第331局　變長爲短

著法（紅先勝）：

1. 傌三進四　將4進1　　2. 炮二退二　包5進4

3. 俥四退一　象3進5　　4. 俥四平五

連將殺，紅勝。

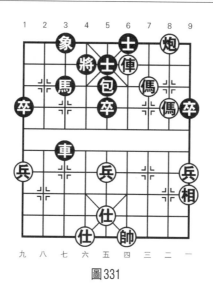

圖331

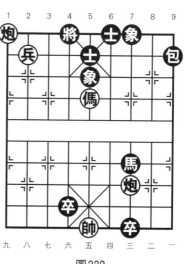

第**332**局　　雷轟電掣

著法（紅先勝）：

1.炮三進七！　將4進1

黑如改走象5退7，則
兵八進一殺，紅速勝。

2.兵八平七　　將4進1

3.炮三退二！　士5進6

4.傌五退七

連將殺，紅勝。

圖332

 第333局　玉兔搗藥

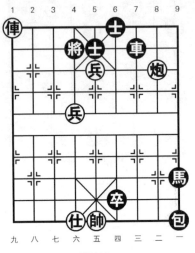

圖333

著法（紅先勝）：

1.俥九退一　將4退1　　2.炮二進二　車7退1

3.俥九進一　將4進1　　4.兵五進一！　士6進5

5.俥九退一　將4進1　　6.兵六進一

連將殺，紅勝。

第334局　鎧裡藏身

著法（紅先勝）：

1.傌六退四　將5進1　　2.俥八進二　將5進1

3.後傌進三　將5平6　　4.俥八平四

連將殺，紅勝。

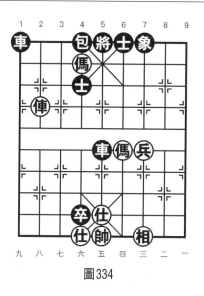

圖334

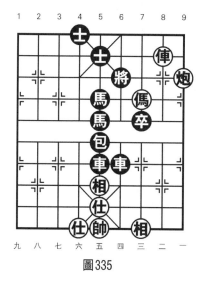

第335局　罪不可赦

圖335

著法（紅先勝）：

1.俥二退一　後馬退7　　2.俥二平三　將6退1

3.俥三進一　將6進1　　4.俥三平四

連將殺，紅勝。

第336局　殊途同歸

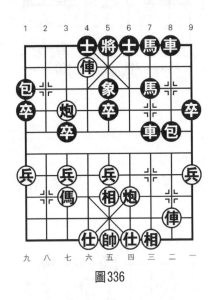

圖336

著法（紅先勝）：

1.俥二平六！　士4進5　　2.後俥平八　士5退4

3.俥八進八　包1平4　　4.俥六進一　將5進1

5.俥八退一　包4退1　　6.俥八平六

絕殺，紅勝。

 第337局　機緣巧合

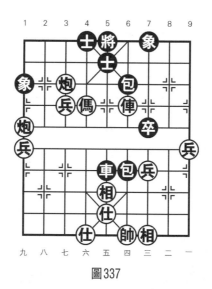

圖337

著法（紅先勝）：

1.傌六進七　　將5平6　　2.俥四進一！　士5進6

3.炮九平四　　士6退5　　4.炮七平四

連將殺，紅勝。

 第338局　　無窮無盡

著法（紅先勝）：

1.炮二進一　　將5進1　　2.俥一平五　　將5平6

3.炮二退一　　將6進1　　4.俥五進一

連將殺，紅勝。

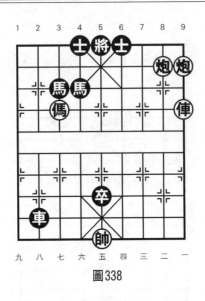

圖338

第339局　金剛護法

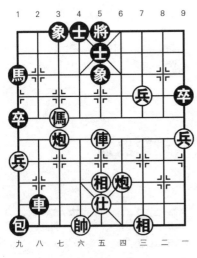

圖339

著法（紅先勝）：

1.炮七進五！　象5退3

2.傌七進六　　將5平6

3.俥五平四　　士5進6

4.俥四進三

連將殺，紅勝。

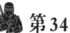 第340局　瞬息千里

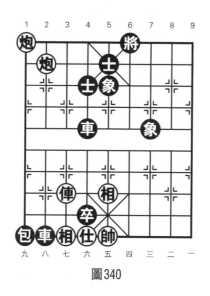

圖340

著法（紅先勝）：

1.俥七進七　士5退4　　2.俥七平六　將6進1

3.炮九退一　將6進1　　4.俥六平四

連將殺，紅勝。

第341局　星河在天

著法（紅先勝）：

1.俥八平七　士5退4　　2.炮六平五　士6進5

3.傌三進四　將5平6　　4.炮五平四

連將殺，紅勝。

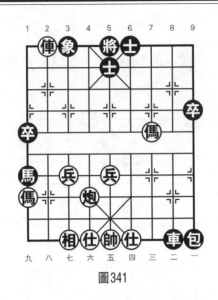

圖341

第342局　毛骨悚然

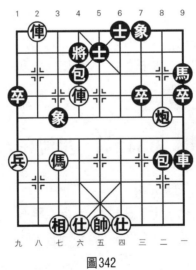

圖342

著法（紅先勝）：

1.炮二進三　馬9退7

黑如改走士5進6，則俥六進一，將4進1，俥八平六，連將殺，紅勝。

2.俥八退一　將4退1　　3.俥六進一！　士5進4

4.俥八進一

連將殺，紅勝。

 第343局　孤雁出群

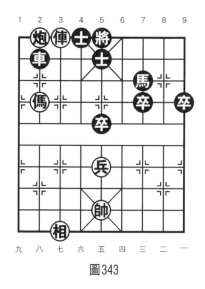

圖343

著法（紅先勝）：

1.俥七退三！　車2退1　　2.傌八進七　將5平6

3.俥七平四　士5進6　　4.俥四進一

連將殺，紅勝。

第344局　繁星閃爍

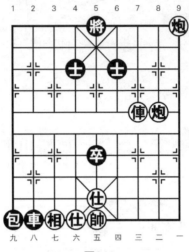

圖344

著法（紅先勝）：

1. 俥三進四　將5進1　　2. 俥三退一　將5進1

3. 炮二進二　士6退5　　4. 炮一退二

連將殺，紅勝。

第345局　受盡苦楚

著法（紅先勝）：

1. 炮六平五　將5平6　　2. 俥七平六　將6進1

3. 傌三進五　將6平5　　4. 傌五進三　將5平6

5. 俥六平四

連將殺，紅勝。

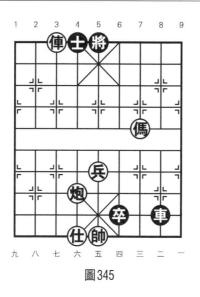

圖345

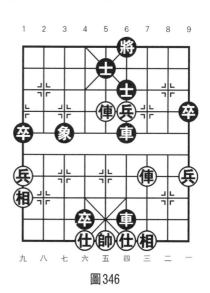

第346局　怒不可遏

著法（紅先勝）：

1.俥三進六　　將6進1

2.兵四進一！　士5進6

3.俥三退一　　將6退1

4.俥五進三

連將殺，紅勝。

圖346

第347局　善者不來

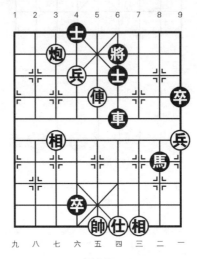

圖347

著法（紅先勝）：

1.俥五進二　將6退1　　2.俥五進一　將6進1

3.兵六進一　士6退5　　4.兵六平五　將6進1

5.俥五平四

連將殺，紅勝。

第348局　勁雄勢急

著法（紅先勝）：

1.俥七進七　將4進1　　2.兵五進一！　士4退5

3.傌三退五　將4進1　　4.俥七退二

連將殺，紅勝。

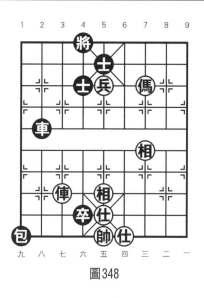

圖348

第349局　**虛虛實實**

著法（紅先勝）：

1.傌二進四　　將5進1
2.俥三進五　　將5進1
3.後傌進三！　將5平6
4.俥三平四
連將殺，紅勝。

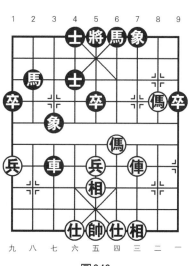

圖349

第350局　左推右拉

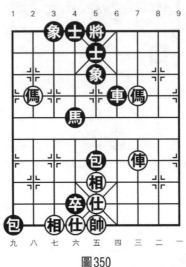

圖350

著法（紅先勝）：

1. 傌八進七　將5平6　　2. 傌三進二　將6進1
3. 俥三進五　將6退1　　4. 俥三平五

連將殺，紅勝。

第351局　足智多謀

著法（紅先勝）：

1. 傌四進三　將5平4　　2. 俥九平六　包3平4
3. 俥六進六！　士5進4　　4. 炮七平六　士4退5
5. 炮六進一

下一步炮五平六殺，紅勝。

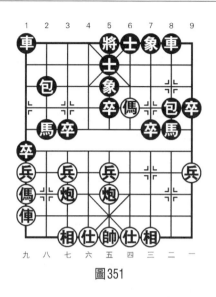

圖351

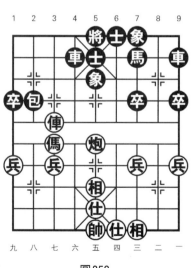

第**352**局　順手牽羊

著法（紅先勝）：

1. 俥七進四　　車4退1
2. 傌七進八！　車4平3
3. 傌八進六　　將5平4
4. 炮五平六

絕殺，紅勝。

圖352

 第353局　立地成佛

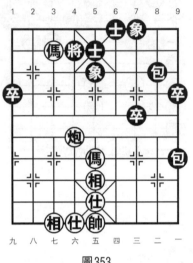

圖353

著法（紅先勝）：

1.馬五進六　士5進4　　2.馬六進四　士4退5

3.馬七退六　士5進4　　4.馬六進八

連將殺，紅勝。

 第354局　天翻地覆

著法（紅先勝）：

1.馬七退六　　士5進4　　2.馬六進四　士4退5

3.馬四進六！　將4進1　　4.仕五進六

連將殺，紅勝。

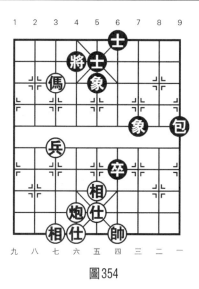

圖354

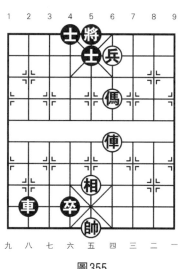

第355局　用兵如神

著法（紅先勝）：

1.兵四平五！　士4進5

2.傌四進三　　將5平4

3.俥四平六　　士5進4

4.俥六進三

連將殺，紅勝。

圖355

 第356局　招兵買馬

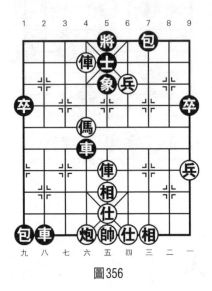

圖356

著法（紅先勝）：

1.俥六平五！　將5進1　　2.兵四平五　　將5平4

3.兵五進一　　將4進1　　4.傌六進四

連將殺，紅勝。

 第357局　短兵相接

著法（紅先勝）：

1.炮二進七　　將4進1　　2.傌五退七　　將4進1

3.兵六進一　　將4平5　　4.兵六進一！

連將殺，紅勝。

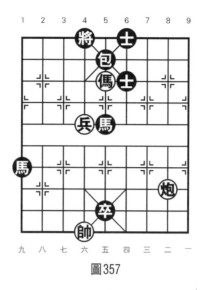

圖357

第358局　全民皆兵

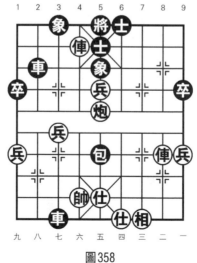

圖358

著法（紅先勝）：

1.俥六平五！ 將5進1

黑如改走士6進5，紅則俥二進六，士5退6，兵五進一，連將殺，紅勝。

2.俥二進五 將5退1 3.兵五進一 士6進5

4.俥二進一

連將殺，紅勝。

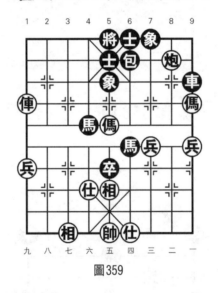

第359局 銀絮飛天

圖359

著法（紅先勝）：

1.傌五進六！ 將5平4 2.傌六進八 將4平5

黑如改走將4進1，則俥九平六殺，紅速勝；黑又如改走包6平2，則俥九進三，象5退3，俥九平七，連將殺，紅勝。

3.俥九進三　士5退4　　4.俥九平六

連將殺，紅勝。

第360局　一清二楚

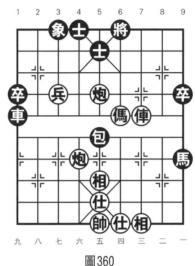

圖360

著法（紅先勝）：

第一種攻法：

1.傌四進三　將6進1　　2.傌三進二　將6退1

3.俥三進四　將6進1　　4.俥三退一　將6退1

5.俥三平四

連將殺，紅勝。

第二種攻法：

1.炮六平四　士5進6　　2.傌四進五　士6退5

3.俥三平四　將6平5　　4.傌五進七

連將殺，紅勝。

第361局　一輪殘月

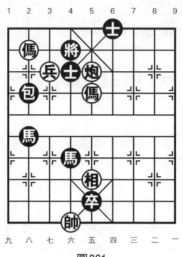

圖361

著法（紅先勝）：

1.炮五平一　　將4平5　　2.傌五進三　　將5退1

3.傌八退六　　將5平4　　4.炮一進二　　將4進1

5.兵七進一！　將4進1　　6.炮一退二

連將殺，紅勝。

第362局　屍積如山

著法（紅先勝）：

1.俥六退一！　車4退2　　2.傌五進七　　將5退1

3.俥八進一　　車4退1　　4.俥八平六

連將殺，紅勝。

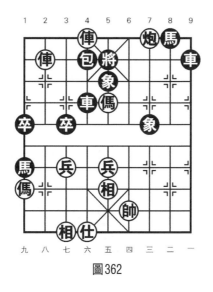

圖362

第363局　權勢薰天

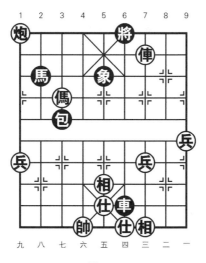

圖363

著法（紅先勝）：

1.傌七進五　將6平5　　2.傌五進七　將5平6

3.炮九退一　馬2退4　　4.俥三平六

下一步俥六進一殺，紅勝。

第364局　　天寒地凍

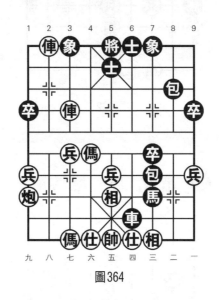

圖364

著法（紅先勝）：

1.俥七進三　士5退4　　2.俥七平六　將5進1

3.俥八退一　將5進1　　4.傌六進七　將5平6

5.俥六平四

連將殺，紅勝。

 第365局　自掛自酌

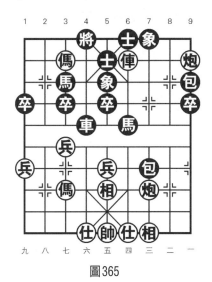

圖365

著法（紅先勝）：

1.炮三進七　將4進1　　2.俥四退三　士5進4

黑如改走士5進6，則俥四平六，將4平5，炮三退

一，連將殺，紅勝。

3.炮三退一　將4退1　　4.俥四進四

連將殺，紅勝。

 第366局　當者披靡

著法（紅先勝）：

1.傌四進二　將6平5　　2.俥二退一　將5退1

3.傌五進六　將5平6　　4.俥二平四

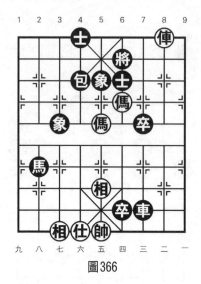

圖366

連將殺，紅勝。

 第367局　兵多將廣

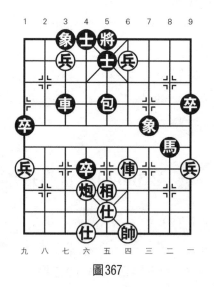

圖367

著法（紅先勝）：

1.兵四進一！　士5退6　　2.俥四進六　將5進1

3.兵七平六　將5進1　　4.俥四退二

連將殺，紅勝。

 第368局　天兵天將

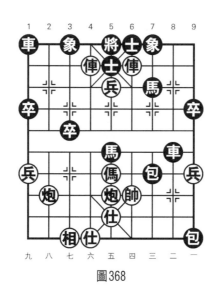

圖368

著法（紅先勝）：

1.兵五進一　士6進5　　2.炮五進二　　車8平5

3.炮八平五　車5平8　　4.俥六平五！　將5平4

5.俥五平六

絕殺，紅勝。

 # 第369局　罪魁禍首

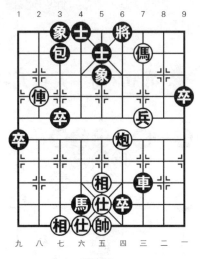

圖369

著法（紅先勝）：

1.俥八平四　　士5進6　　2.俥四進一　　包3平6

3.俥四進一！　將6平5　　4.俥四平六　　將5平6

5.兵三平四

連將殺，紅勝。

 # 第370局　爲虎作倀

著法（紅先勝）：

1.傌五進六　　包3退4　　2.傌六退七　　包3進1

3.俥八進一　　包3退1　　4.俥八平七

連將殺，紅勝。

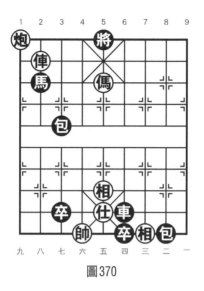

圖370

第371局　　斗膽相邀

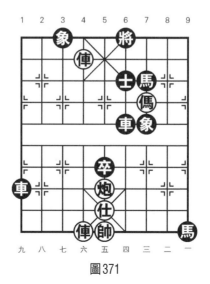

圖371

著法（紅先勝）：

1.前俥進一　　將6進1　　2.後俥進八　　士6退5

3.後俥平五！　將6進1　　4.俥六平四！　馬7退6

5.俥五平四

連將殺，紅勝。

第372局　　兵貴先行

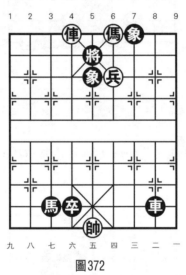

圖372

著法（紅先勝）：

1.兵四平五！　將5平6

黑如改走象7進5，則傌四退三，將5平6，俥六平

四，連將殺，紅勝。

2.兵五平四！　將6進1　　3.傌四退六　將6退1

4.俥六平四

連將殺，紅勝。

 第373局　威震中原

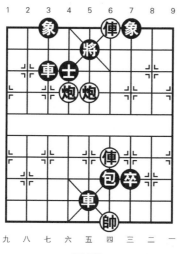

圖373

著法（紅先勝）：

1.後俥進五　將5進1　　2.前俥平五　士4退5

3.俥四平五　將5平6　　4.前俥平四

連將殺，紅勝。

 第374局　衝鋒陷陣

著法（紅先勝）：

1.仕五進六　將4平5　　2.後俥退一　士5進4

3.後俥平六　將5退1　　4.俥八退一　將5退1

5.俥六進二

連將殺，紅勝。

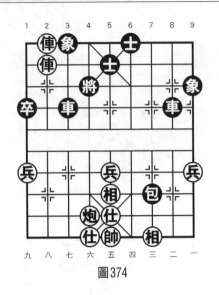

圖374

第375局　無一不精

著法（紅先勝）：

第一種攻法：

1.兵六平五！　將5進1　　2.俥五平四　車6平5

3.俥七進二！　車5進3　　4.俥七進三　將5退1

5.帥五平四

下一步俥四進三殺，紅勝。

第二種攻法：

1.俥五進一！　象7進5　　2.兵六平五　將5平4

黑如改走將5平6，則炮五平四，車6進3，仕五進
四，包9平6，帥五平四，包3平6，俥七平四，車1進
1，俥四進二殺，紅勝。

　3.俥七平六　包3平4　　4.炮五平六　車1進1

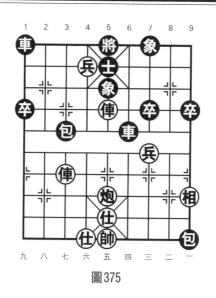

圖375

5.俥六進二　車1平4　　6.俥六進三

絕殺，紅勝。

 第376局　變幻無常

著法（紅先勝）：

1.傌五進三　將5平4

黑如改走將5平6，則炮二進五，將6進1，俥五進一，連將殺，紅勝。

2.炮二進五　馬4退6　　3.俥五平六　將4平5

4.俥六進一

下一步傌三退四殺，紅勝。

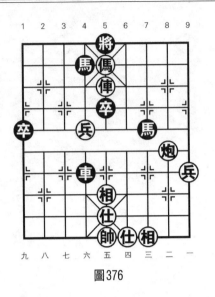

圖376

第377局　所向無敵

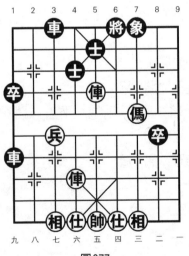

圖377

著法（紅先勝）：

1.俥六平四　將6平5　　2.俥五進二！　士4退5

3.馬三進四　將5平6　　4.馬四進二　　將6平5

5.俥四進七

連將殺，紅勝。

 第378局　毫不留情

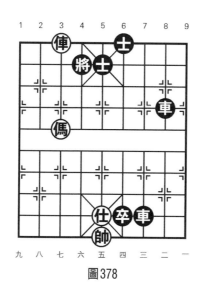

圖378

著法（紅先勝）：

1.馬七進八　將4進1　　2.俥七退二　將4退1

3.俥七退三　將4進1　　4.馬八進七　將4平5

5.俥七進三　士5進4　　6.俥七平六

連將殺，紅勝。

 第379局　劍光閃爍

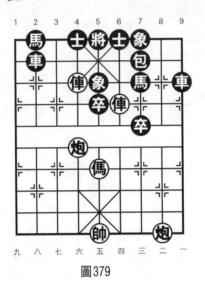

圖379

著法（紅先勝）：

1.俥六進二！　將5平4　　2.俥四進三　將4進1

3.傌五進六　　將4平5　　4.炮二進八

連將殺，紅勝。

第380局　得享天年

著法（紅先勝）：

1.俥四進三　將5進1　　2.傌六進四　將5進1

黑如改走將5平4，則俥四退一，將4退1，傌四進

六，連將殺，紅勝。

3.俥四平五　將5平6　　4.炮六平四

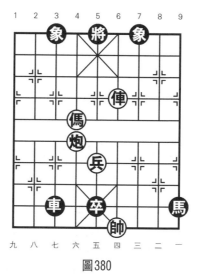

圖380

連將殺，紅勝。

 ## 第381局　箭如連珠

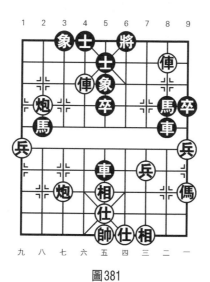

圖381

著法（紅先勝）：

1.俥二進一　將6進1　　2.炮七進六！　士5進4

3.炮八進二　將6進1　　4.俥二退二

連將殺，紅勝。

第382局　赴湯蹈火

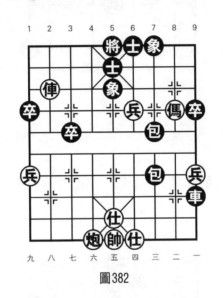

圖382

著法（紅先勝）：

1.俥八進二　象5退3　　2.俥八平七　士5退4

3.傌二進四　將5進1　　4.傌四退六　將5退1

5.俥七平六

連將殺，紅勝。

 # 第383局　不差毫釐

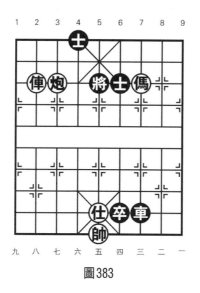

圖383

著法（紅先勝）：

1.炮七進二！　將5退1　　2.俥八進一　將5進1

3.傌三進四　　將5平4　　4.俥八退一

連將殺，紅勝。

 # 第384局　指東打西

著法（紅先勝）：

1.俥五平三！　車7平5

黑另有以下兩種著法：

（1）車7平6，俥三進五，車6退3，傌二進三殺，

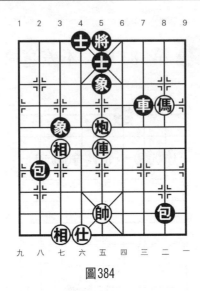

圖384

紅勝。

（2）車7進2，傌二進四，將5平6，炮五平四殺，
紅勝。

　　2.傌二進三　　將5平6　　3.俥三平四　　士5進6

　　4.俥四進三

　　絕殺，紅勝。

第385局　　柔腸百轉

著法（紅先勝）：

　　1.傌七進八　　將4平5　　2.後傌進七　　將5平4

　　3.傌七退五　　將4平5　　4.傌五進三！　車7退7

　　5.傌八退六

　　連將殺，紅勝。

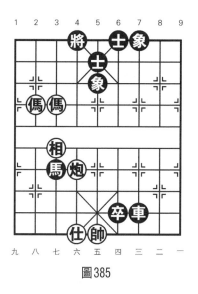

圖385

第386局　四海遨遊

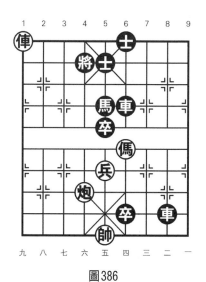

圖386

著法（紅先勝）：

1.傌四進六　士5進4　　2.俥九退一　將4退1

3.傌六進八　將4平5　　4.傌八進六　馬5退4

5.俥九進一　將5進1　　6.傌六退四　將5平6

7.炮六平四　馬4進6　　8.俥九退一　士6進5

9.傌四進六

連將殺，紅勝。

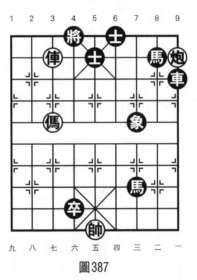

第387局　爲國盡忠

圖387

著法（紅先勝）：

1.炮一進一　車9退2　　2.俥七進一　將4進1

3.傌七進八　將4進1　　4.俥七退二　將4退1

5.俥七進一　將4進1　　6.俥七平六

連將殺，紅勝。

第388局　圓渾蘊藉

圖388

著法（紅先勝）：

1.傌六進五　將6進1　　2.傌五進六　將6退1

3.傌七進六

連將殺，紅勝。

第389局　另有圖謀

著法（紅先勝）：

1.炮五平四　士4進5　　2.仕五進四！　車2退7

黑如改走車6進1，則炮四退六，紅得車勝定。

3.俥六平三　將5平4

圖389

　　黑如走將5平6，則炮四退五，士5進6，俥五進五，
將6進1，俥三進一殺，紅勝。

　　4.俥三進二　將4進1　　5.俥五進四　將4進1
　　6.俥三退二
　　絕殺，紅勝。

第390局　極窮巧思

著法（紅先勝）：

　　1.俥七平六！　將4進1　　2.炮二平六　馬2退4
　　3.前炮平九　　馬4進2　　4.兵五平六
　　連將殺，紅勝。

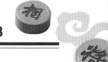

圖390

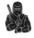 第391局　挑撥是非

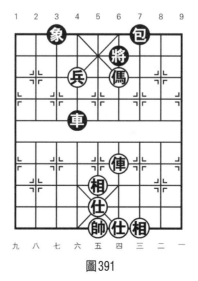

圖391

著法（紅先勝）：

1.傌四退六　將6平5　　2.兵六平五！　將5退1

黑如改走將5平4，則傌六進八，將4退1，俥四進

六，連將殺，紅勝。

3.兵五進一　將5平4　　4.俥四進六

連將殺，紅勝。

392局　既往不咎

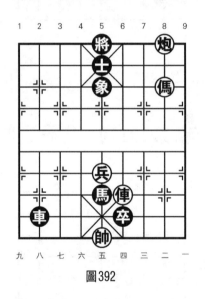

圖392

著法（紅先勝）：

1.傌二進三　士5退6　　2.俥四進七　將5進1

3.俥四平五　將5平6　　4.俥五退一

連將殺，紅勝。

第393局　疏疏落落

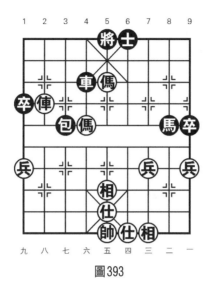

圖393

著法（紅先勝）：

1.傌五進三　　將5進1

黑如改走將5平4，則傌六進七！　車4平3，俥八平六，車3平4，俥六進一，連將殺，紅勝。

2.俥八進二　　車4退1　　　3.傌六進七　　將5平6

4.傌七退五　　將6進1　　　5.俥八退一　　車4進1

6.俥八平六

連將殺，紅勝。

第394局　堅甲利兵

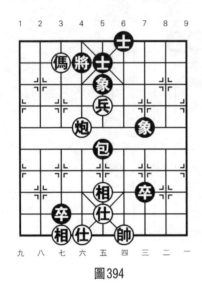

圖394

著法（紅先勝）：

1.兵五平六　　士5進4

2.兵六進一！　將4平5

3.炮六平五　　象5退3

4.傌七退五

連將殺，紅勝。

395局　荒村野店

著法（紅先勝）：

1.俥八進九　　將4進1

黑如改走象5退3，則俥八退一！象3進5，傌五進六，包7平4，傌六進七，連將殺，紅勝。

2.俥八退一　　將4退1　　3.傌五進六！　包7平4

4.傌六進七

連將殺，紅勝。

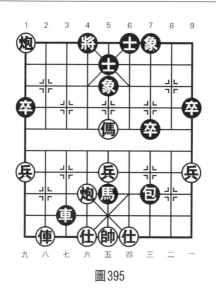

圖395

第396局　按兵不動

著法（紅先勝）：

1.俥八退一　將4退1

2.傌六進七　將4平5

3.俥八進一　車4退5

4.俥八平六

連將殺，紅勝。

圖369

 第397局　運用自如

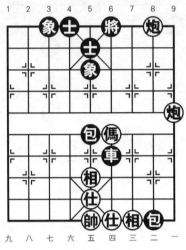

圖397

著法（紅先勝）：

1.炮一進四　將6進1　　2.傌四進三　將6進1

3.傌三進二　將6退1　　4.炮一退一

連將殺，紅勝。

 第398局　調兵遣將

著法（紅先勝）：

1.兵四平五！　士6進5　　2.俥五進一　將4進1

3.俥五退一　將4退1　　4.傌七進八　將4退1

5.俥五進二

連將殺，紅勝。

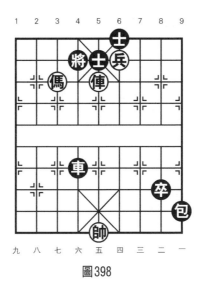

圖398

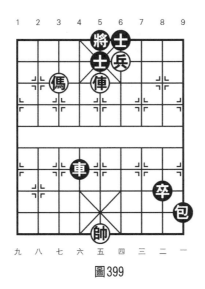

第399局　精兵強將

圖399

著法（紅先勝）：

1.兵四平五！　士6進5　　2.俥五進一　　將5平6

3.俥五進一　　將6進1　　4.傌七退五　　將6進1

5.傌五退三　　將6退1　　6.傌三進二　　將6進1

7.俥五平四

連將殺，紅勝。

第400局　　招搖撞騙

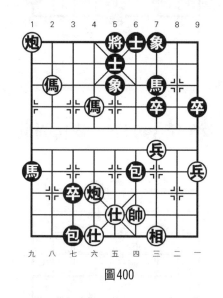

圖400

著法（紅先勝）：

1.傌八進七　　士5退4　　2.傌七退六　　將5進1

3.前傌進八　　將5平6　　4.傌八進六

連將殺，紅勝。

 第401局　衝出重圍

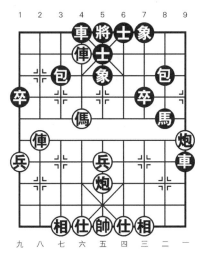

圖401

著法（紅先勝）：

1.傌六進五！　馬8退6

黑另有以下兩種應著：

（1）車4進1，傌五進三，將5平4，俥八進五，包3退2，俥八平七，絕殺，紅勝。

（2）象7進5，炮五進五，士5進6，炮一平五殺，紅勝。

2.傌五進七　包8平5

黑如改走車4平3，則俥六退二！　車3進1，俥八進五，車3退1，俥八平七殺，紅勝。

3.俥八進五！　車4平2　　4.俥六退二

絕殺，紅勝。

第402局　茫然若失

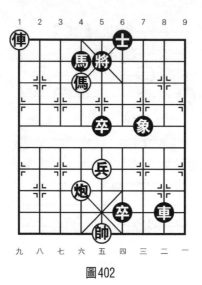

圖402

著法（紅先勝）：

1.傌六退四　將5平6　　2.炮六平四　馬4進6

3.俥九退一　士6進5　　4.傌四進六

連將殺，紅勝。

第403局　死不足惜

著法（紅先勝）：

1.兵七進一　將4退1　　2.俥一平四！　士5退6

3.兵七進一　將4平5　　4.傌五進四

連將殺，紅勝。

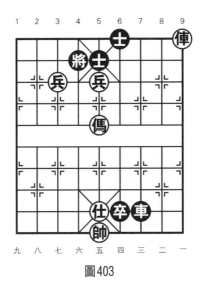

圖403

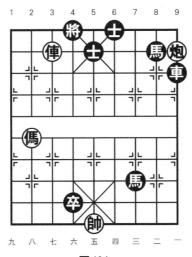

第404局　無怨無悔

圖404

著法（紅先勝）：

1.炮一進一！ 車9退2 2.俥七進一 將4進1

3.傌八進七 將4進1 4.傌七進八 將4退1

5.俥七退一 將4退1 6.俥七平五

連將殺，紅勝。

 第405局 剛猛無儔

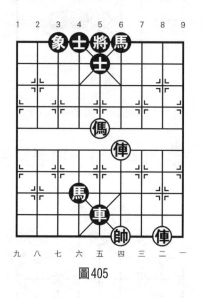

圖405

著法（紅先勝）：

1.傌五進六！ 士5進4 2.俥四進五 將5進1

3.俥二進八 將5進1 4.俥四退二

連將殺，紅勝。

 第406局　智擒兀術

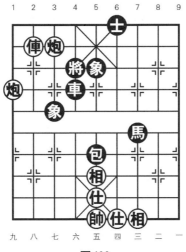

圖406

著法（紅先勝）：

1.俥八退一　將4退1　　2.炮九進二　將4退1

3.俥八進二　象5退3　　4.俥八平七

連將殺，紅勝。

 第407局　乘人之危

著法（紅先勝）：

1.俥二進一　將6進1　　2.傌七進六　士6進5

3.俥二退一　將6退1　　4.傌六退五　將6退1

5.俥二進二

連將殺，紅勝。

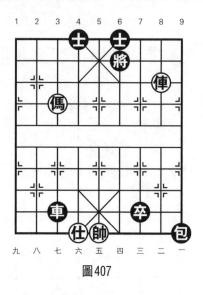

圖407

 第408局　兵强將勇

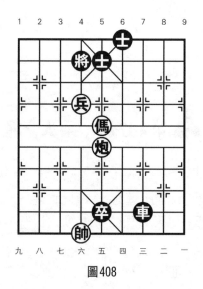

圖408

著法（紅先勝）：

1.炮五平六　　士5進4　　2.兵六進一　　將4平5

3.兵六平五！　將5平6　　4.兵五平四　　將6平5

5.炮六平五

連將殺，紅勝。

 第409局　　孤苦無依

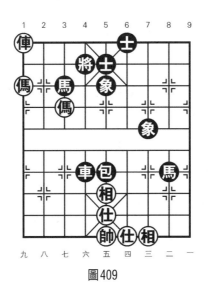

圖409

著法（紅先勝）：

1.傌九進八　將4退1　　2.傌八退七　將4進1

3.前傌退九　將4進1　　4.傌九進八

連將殺，紅勝。

第410局　大勢所趨

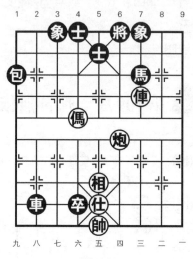

圖410

著法（紅先勝）：

1.傌六進四　包1平6

黑如改走將6平5，則傌四進三，將5平6，俥三平四，士5進6，俥四進一，連將殺，紅勝。

2.傌四進六　包6平5　　3.俥三平四　士5進6

4.俥四進一

連將殺，紅勝。

第411局　在劫難逃

著法（紅先勝）：

1.傌九進七　將5平6　　2.炮九進九　將6進1

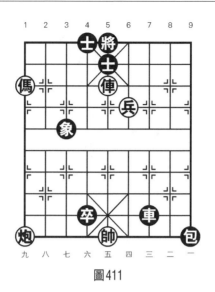

圖411

3.兵四進一!　士5進6　　4.炮九退一　士6退5

5.俥五平四!　將6進1　　6.傌七退六

連將殺，紅勝。

第412局　損兵折將

著法（紅先勝）：

1.兵四進一　將6平5

黑如改走將6退1，則兵四進一，將6平5，俥四平

五，象3退5，俥五進三，連將殺，紅勝。

2.俥四平五　象3退5　　3.兵四平五!　象7進5

4.傌二進三　將5退1　　5.俥五進三

連將殺，紅勝。

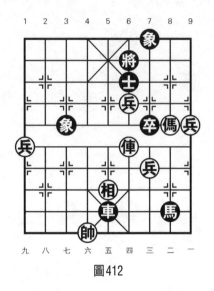

圖412

 第413局 精微奧妙

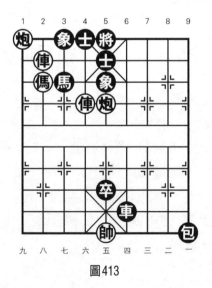

圖413

著法（紅先勝）：

1.俥六進三！　馬3退4　　2.俥八平五　　將5平6

3.俥五進一　　將6進1　　4.俥五平四！　將6退1

5.傌八進六　　將6進1　　6.炮九退一

連將殺，紅勝。

 第414局　　面面相覷

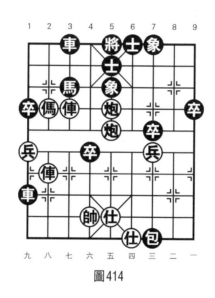

圖414

著法（紅先勝）：

1.傌八進七！　車3進1　　2.俥八進六　車3退1

3.俥八平七　　馬3退4　　4.後俥平六

下一步俥七平六殺，紅勝。

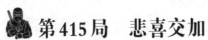

第415局　悲喜交加

圖415

著法（紅先勝）：

1.炮五平六　士5進4　　2.兵六進一　將4平5

3.炮六平五　將5平6　　4.傌五進三　將6平5

5.兵六平五

連將殺，紅勝。

第416局　永無止息

著法（紅先勝）：

1.炮二平五　士4退5　　2.俥四平五　將5平4

3.俥五進一　將4進1　　4.俥五平六！

連將殺，紅勝。

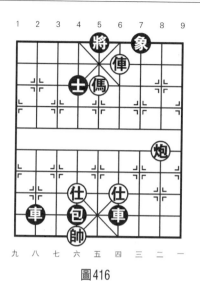

圖416

第417局　箭無虛發

著法（紅先勝）：

1.傌六進五　　象3進5

2.俥二退一　　將6進1

3.炮八退二！　士5進4

4.傌五退三

連將殺，紅勝。

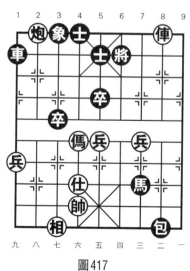

圖417

第418局　暴殄天物

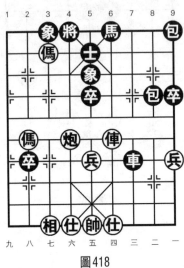

圖418

著法（紅先勝）：

1.俥四進五！　將4進1　　2.傌八進六　士5進4

3.俥四退一　　將4退1　　4.傌六進八　士4退5

5.傌八進六

連將殺，紅勝。

第419局　劍拔弩張

著法（紅先勝）：

1.俥五平四　將5平4　　2.俥三平四　將4進1

3.後俥平六　士5進4　　4.俥四退一　將4退1

5.俥六進三

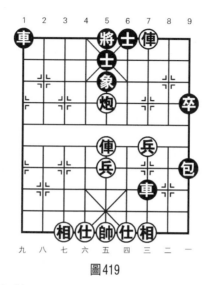

圖419

絕殺，紅勝。

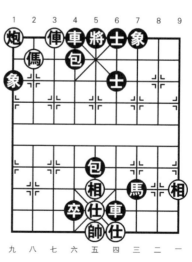

第420局　傷天害理

著法（紅先勝）：

1. 俥七平六　　將5進1

2. 俥六退一！　將5退1

3. 俥六進一　　將5進1

4. 炮九退一　　將5進1

5. 俥六退二

連將殺，紅勝。

圖420

 ## 第421局　身陷重圍

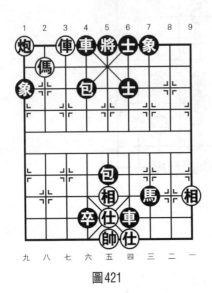

圖421

著法（紅先勝）：

1.俥七平六　將5進1

2.炮九退一　包4退1

3.俥六退一　將5退1

4.俥六進一

連將殺，紅勝。

第422局　魂飛天外

著法（紅先勝）：

1.傌九退七　將5平4

黑如改走將5退1，則傌七退六，將5退1，傌六進四，連將殺，紅勝。

2.傌七退八　將4平5　　3.傌八退六　將5平4

4.傌六進四　將4平5　　5.俥八退一

連將殺，紅勝。

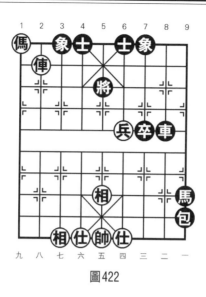

圖422

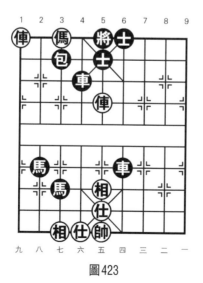

第423局　挫骨揚灰

圖423

著法（紅先勝）：

1.馬七退五！　車4退2　　2.馬五退六！　士6進5

3.俥五進二　　將5平6　　4.俥九平六

連將殺，紅勝。

第424局　震耳欲聾

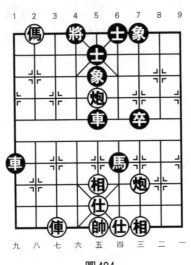

圖424

著法（紅先勝）：

1.炮三進七！　象5退7　　2.俥七進九　將4進1

3.俥七退一　將4退1

黑如改走將4進1，則俥七退一殺，紅勝。

4.俥七平六！

連將殺，紅勝。

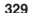

 ## 第425局　甘拜下風

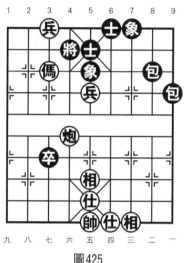

圖425

著法（紅先勝）：

1. 傌七退六　士5進4　　2. 傌六進四　士4退5

3. 兵五平六　士5進4　　4. 兵六進一

連將殺，紅勝。

 ## 第426局　搖頭晃腦

著法（紅先勝）：

1. 俥二平六　車8平4　　2. 炮五平六　車4平2

3. 炮六進四　車2平4　　4. 炮六退二

紅得車勝定。

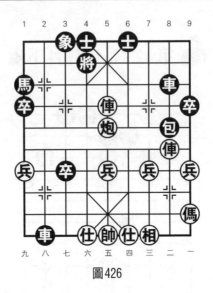

圖426

第**427**局 柳絛穿魚

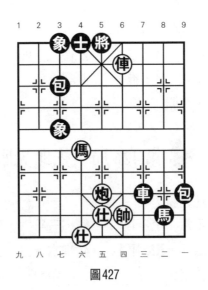

圖427

著法（紅先勝）：

1.傌六進五　車7平5

黑如改走炮3平5，則傌五退七！　士4進5，俥四進

一，連將殺，紅勝。

2.俥四進一　將5進1　　3.傌五進七　將5平4

黑如改走將5進1，則俥四退二殺，紅勝。

4.俥四平六

連將殺，紅勝。

 ## 第428局　各司其職

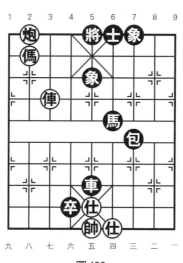

圖428

著法（紅先勝）：

1.傌八退六　將5平4　　2.傌六進七　將4進1

3.俥七進二　將4進1　　4.俥七退一　將4退1

5.俥七平六

連將殺，紅勝。

第429局　求仙學道

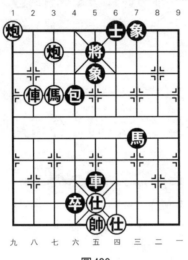

圖429

著法（紅先勝）：

| 1.傌七進六！ | 將5平4 | 2.炮九退一 | 將4退1 |
| 3.俥八進三 | 象5退3 | 4.俥八平七 | |

連將殺，紅勝。

第430局　爽爽快快

著法（紅先勝）：

| 1.俥三進四 | 將6進1 | 2.傌七進六 | 將6進1 |
| 3.俥六退一！ | 士5進4 | 4.俥三平四 | |

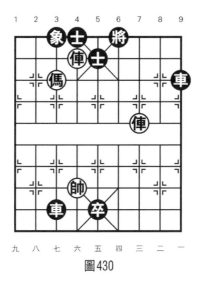

圖430

連將殺，紅勝。

 第431局　登峰造極

圖431

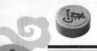

著法（紅先勝）：

1.傌三退五 士4退5

黑另有以下兩種應著：

（1）士6退5，俥八進一，將4進1，炮二平六，連將殺，紅勝。

（2）將4平5，炮二平五，士4退5，俥八進一，連將殺，紅勝。

2.俥八進一 將4進1 3.傌五退七 將4進1

4.俥八退二

連將殺，紅勝。

第432局 滿腔悲憤

圖432

著法（紅先勝）：

1.俥二平三 馬5退7 2.俥三退一 將6退1

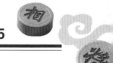

3.俥三進一　將6進1　　4.俥三平四
連將殺，紅勝。

　## 第433局　知恩圖報

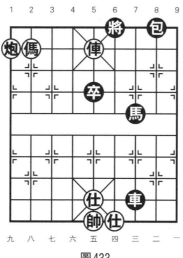

圖433

著法（紅先勝）：

1.俥五平四　將6平5　　2.傌八退六　將5平4

3.俥四進一　將4進1　　4.傌六進八
連將殺，紅勝。

　## 第434局　白虹經天

著法（紅先勝）：

1.俥四進五　將5退1　　2.炮一進三　包8退1

3.俥四進一　將5進1　　4.俥四退一

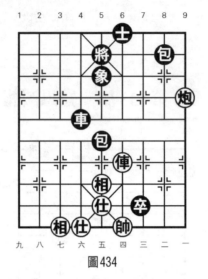

圖434

連將殺，紅勝。

 第435局　不翼而飛

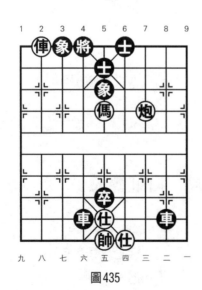

圖435

著法（紅先勝）：

1.炮三進三！　將4進1

2.俥八退一　　將4進1

3.炮三退二！　士5進6

4.俥五退七

連將殺，紅勝。

第436局　出神入化

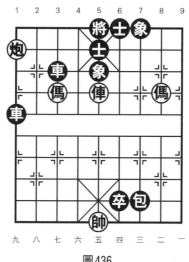

圖436

著法（紅先勝）：

1.傌二進三　　將5平4　　2.俥五平六　士5進4

3.俥六進一！　車3平4　　4.傌七進八

連將殺，紅勝。

 # 第437局　心事重重

著法（紅先勝）：

1.傌五進七　將4進1　　2.傌七進八　包8平3

3.俥七進三　將4退1　　4.俥七進一　將4進1

5.俥七平五

連將殺，紅勝。

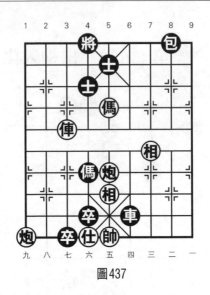

圖437

第438局　心神不定

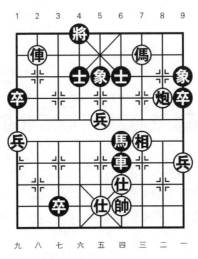

圖438

著法（紅先勝）：

1.俥八進一　將4進1　　2.炮二進二　士4退5

黑如改走士6退5，則傌三退五，士5進6，俥八退

一，連將殺，紅勝。

3.傌三退五　士5退6　　4.俥八退一　將4進1

5.傌五進四

雙叫殺，紅勝。

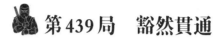

第439局　豁然貫通

圖439

著法（紅先勝）：

1.傌八進七!　包6平3　　2.炮八進五　士5退4

3.俥六進三　將5進1　　4.傌五進四　將5平6

5.俥六平四

連將殺，紅勝。

第440局　大智若愚

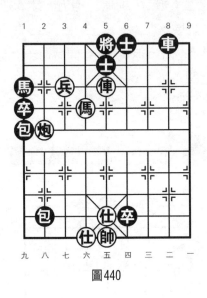

圖440

著法（紅先勝）：

1.傌六進四！　將5平4　　2.俥五平六！　士5進4

3.炮八平六　　士4退5　　4.兵七平六

連將殺，紅勝。

第441局　冷眼旁觀

著法（紅先勝）：

1.俥一進二　　士6進5　　2.傌七進八　　將4退1

3.俥一進一　　士5退6　　4.俥一平四

連將殺，紅勝。

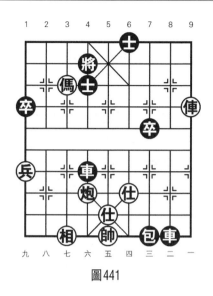

圖441

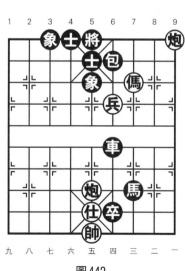

第442局　行若無事

著法（紅先勝）：

1. 傌三進二　　包6退1
2. 傌二退四！　包6進3
3. 傌四進二　　包6退3
4. 傌二退四！

連將殺，紅勝。

圖442

 # 第443局　俟遭大變

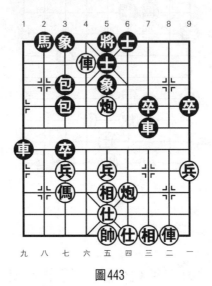

圖443

著法（紅先勝）：

1.俥六平五！　將5平4　　2.俥五進一　將4進1

3.俥二進八　　將4進1　　4.俥五平六

連將殺，紅勝。

第444局　深不可測

著法（紅先勝）：

1.炮三進七　將5進1　　2.傌三進四！　將5進1

3.炮三退二　士6退5　　4.炮二退一

連將殺，紅勝。

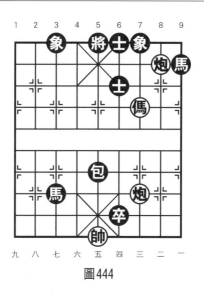

圖444

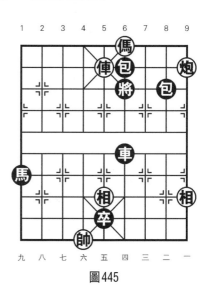

第445局　智勇雙全

著法（紅先勝）：

1.俥五平四!　將6平5
2.俥四退四　將5退1
3.傌四退二　將5退1
4.俥四進五

連將殺，紅勝。

圖445

第446局　明鏡高懸

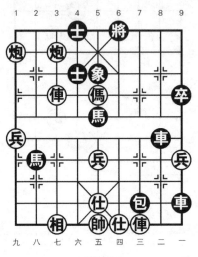

圖446

著法（紅先勝）：

1.傌五進三　將6平5　　2.炮九進一　象5退3

3.俥七平五　士4退5　　4.俥五進二

連將殺，紅勝。

第447局　輕鬆自在

著法（紅先勝）：

1.傌五進四　將5平4　　2.俥八退一　將4退1

3.傌二進四　將4平5　　4.俥八進一　車4退5

5.俥八平六

連將殺，紅勝。

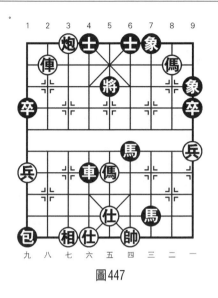

圖447

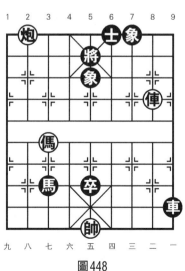

第448局　風狂雨急

著法（紅先勝）：

1.傌七進六　將5平4

2.傌六進八　將4平5

3.俥二進二　將5退1

4.傌八進七

連將殺，紅勝。

圖448

第449局　　魂飛魄散

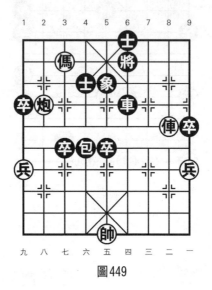

圖449

著法（紅先勝）：

1.俥二進三　　將6進1　　2.炮八進二　　士6進5

3.傌七退六！　車6平4　　4.俥二退一

絕殺，紅勝。

第450局　　鬼斧神工

著法（紅先勝）：

1.俥六進一！　將5進1　　2.俥六平五　　將5平4

3.炮九平六！　將4進1　　4.俥五平六

連將殺，紅勝。

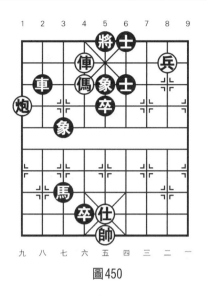

圖450

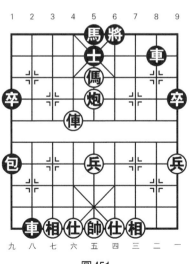

第451局　陰陽開闔

著法（紅先勝）：

1. 俥六平四　　車8平6
2. 炮五平四　　車6平9
3. 炮四平六　　車9平6
4. 炮六進三！

連將殺，紅勝。

圖451

348　象棋妙殺速勝精編

第452局　精衛填海

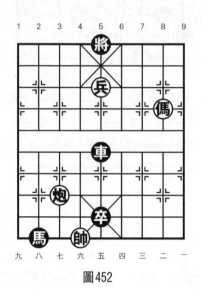

圖452

著法（紅先勝）：

1.傌二進四　將5平6　　2.　炮七平四　車5平6

3.傌四進二　將6平5　　4.　炮四平五　車6平5

5.兵五進一

連將殺，紅勝。

第453局　田忌賽馬

著法（紅先勝）：

1.傌五退七　將4退1　　2.　傌七進八　將4進1

3.傌八進七　將4退1　　4.　傌七退八　將4進1

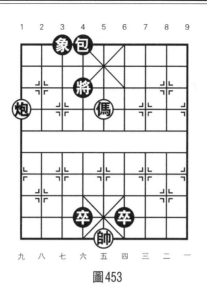

圖453

5.炮九進一

連將殺，紅勝。

第454局　掩耳盜鈴

著法（紅先勝）：

1.傌四退二　馬4退6　　2.　傌二退四　將4進1

3.炮一退一　象3進5

黑如改走馬6進8，則傌四退五，將4退1，傌五進

七，連將殺，紅勝。

4.俥五退二　將4退1　　5.　俥五進二

連將殺，紅勝。

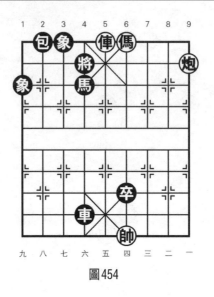

圖454

 第455局 　孟母裂織

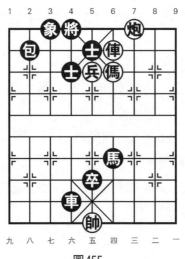

圖455

著法（紅先勝）：

1.俥四進一　將4進1　　2.　兵五平六！　將4進1

3.炮三退二　象3進5　　4.　傌四退五　　將4退1

5.傌五進七

連將殺，紅勝。

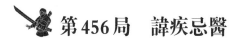

第456局　　諱疾忌醫

圖456

著法（紅先勝）：

1.俥二進二　將6進1　　2.　傌一進三！　車9平7

3.傌五退三　將6進1　　4.　俥二退二

連將殺，紅勝。

 # 第457局　東窗事發

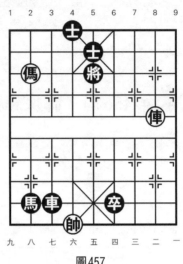

圖457

著法（紅先勝）：

1. 俥二平五　將5平6　　2. 傌八退六　將6退1

3. 俥五平四　士5進6　　4. 俥四進二

連將殺，紅勝。

第458局　晏子使楚

著法（紅先勝）：

1. 俥三平五!　士6進5　　2. 俥一進九　士5退6

3. 炮三進九　士6進5　　4. 炮三平七　士5退6

5. 俥一平四!　將5平6　　6. 傌七進六

連將殺，紅勝。

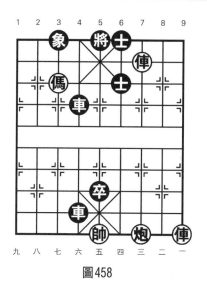

圖458

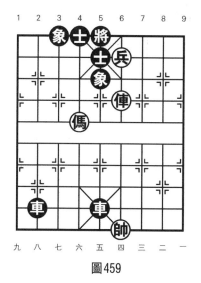

第**459**局　　破甕救友

圖459

著法（紅先勝）：

1.兵四進一　士5退6　　2.俥四進三　將5進1

3.傌六進七　將5平4　　4.俥四平六

連將殺，紅勝。

第460局　守株待兔

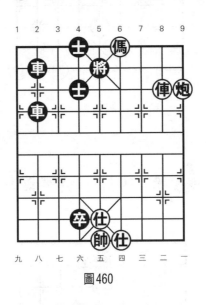

圖460

著法（紅先勝）：

1.傌四退三　將5平4　　2.俥二進一　士4退5

3.傌三進四　將4進1　　4.俥二退一　士5進6

3.俥二平四

連將殺，紅勝。

 第461局　和氏獻璧

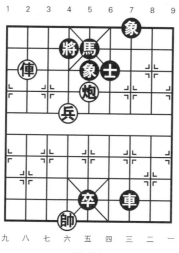

圖461

著法（紅先勝）：

1.俥八平六!　　將4進1　　2.兵六進一　　將4退1

3.兵六進一　　將4退1　　4.兵六進一　　將4平5

5.兵六進一　　將5平6　　6.炮五平四

連將殺，紅勝。

 第462局　盲人摸象

著法（紅先勝）：

1.傌三進二　　將6平5　　2.俥二進一　　將5進1

3.兵五進一　　將5平6　　4.俥二退一

連將殺，紅勝。

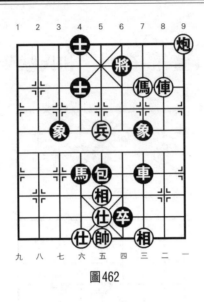

圖462

第463局　孟母三遷

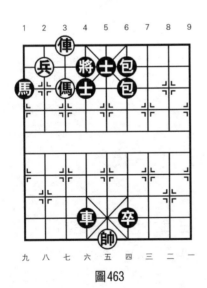

圖463

著法（紅先勝）：

1.兵八平七！　馬1退3

2.俥七退一　　將4退1

3.俥七進一　　將4進1

4.俥七平六！　士5退4

5.傌七進八

連將殺，紅勝。

第464局　焚書坑儒

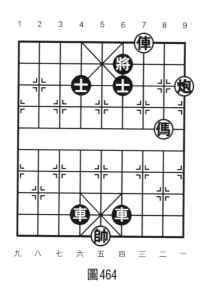

圖464

著法（紅先勝）：

1.俥三平四!　將6退1　　2.傌二進三　將6進1

3.傌三進二　　將6退1　　4.炮一進二

連將殺，紅勝。

第465局　破釜沉舟

著法（紅先勝）：

1.俥二平四!　將5平6　　2.兵三平四　將6平5

3.炮九進一　　士4進5　　4.炮八進一

連將殺，紅勝。

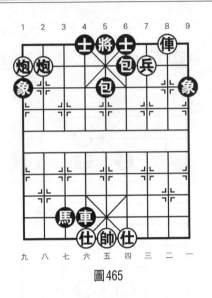

圖465

 第466局 投筆從戎

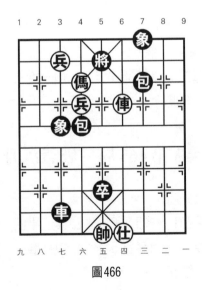

圖466

著法（紅先勝）：

1. 俥四進二　將5進1　　2. 兵六平五　將5平4

3. 俥四退一　象3退5　　4. 兵五平六

連將殺，紅勝。

 第467局　手不釋卷

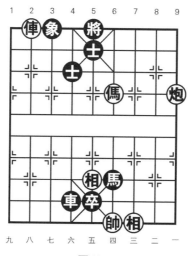

圖467

著法（紅先勝）：

1. 俥八平七　士5退4　　2. 傌四進三　將5平6

3. 俥七平六　將6進1　　4. 炮一進二　將6進1

5. 俥六平四

連將殺，紅勝。

 第468局　鑿壁偷光

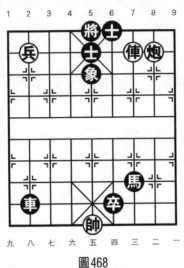

圖468

著法（紅先勝）：

1.炮二進一　象5退7　　2.俥三平五　將5平4

3.俥五進一　將4進1　　4.兵八平七　將4進1

5.俥五平六

連將殺，紅勝。

 第469局　點石成金

著法（紅先勝）：

1.兵三平四　將5平4　　2.傌七進八　將4退1

3.俥六進一　將4平5　　4.俥六平五　將5平4

5.傌八退七　將4進1　　6.兵四平五

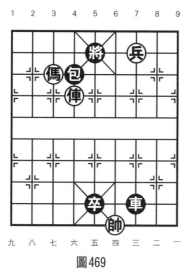

圖469

連將殺，紅勝。

第470局　雪夜訪戴

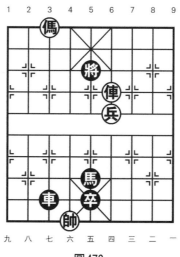

圖470

著法（紅先勝）：

1.俥四平五　將5平6　　2.兵四進一　將6退1

3.傌七退六　將6退1　　4.俥五進三

連將殺，紅勝。

 第**471**局　勞燕分飛

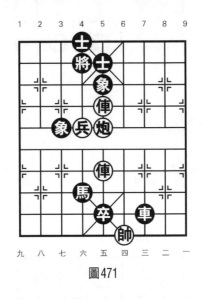

圖471

著法（紅先勝）：

1.前俥平六　士5進4　　2.俥六進一！　將4進1

3.兵六進一　將4退1　　4.兵六進一！　將4進1

5.俥五平六

連將殺，紅勝。

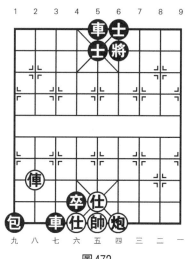

第472局　買櫝還珠

圖472

著法（紅先勝）：

1.俥八平四　士5進6　　2.俥四平五　士6退5

3.仕五進四　士5進6　　4.俥五進六！　車5進1

5.仕四退五

連將殺，紅勝。

第473局　聞雞起舞

著法（紅先勝）：

1.後傌進三　將6退1　　2.傌三退二　將6平5

3.傌二退四！　將5退1　　4.傌四進三　將5進1

5.炮二進六

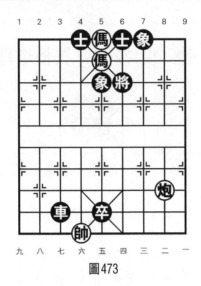

圖473

連將殺，紅勝。

第474局 脫胎換骨

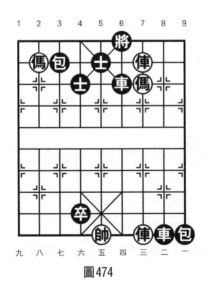

圖474

著法（紅先勝）：

1.前傌進一　　將6進1　　2.前傌平四！　士5退6

3.傌三進二！　車8退9　　4.傌三進八！　包3平7

5.傌八進六

連將殺，紅勝。

 第475局　　漁翁得利

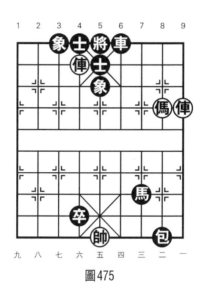

圖475

著法（紅先勝）：

1.傌二進三　　車6進1　　2.傌一進三　　士5退6

3.傌一平四！　將5平6　　4.傌六進一

連將殺，紅勝。

第476局　朝花夕拾

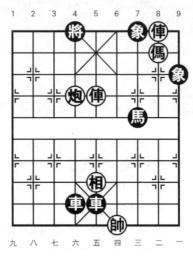

圖476

著法（紅先勝）：

1.俥二平三　將4進1　　2.傌二進四　將4退1

3.傌四退五　將4進1　　4.傌五退七　將4進1

5.俥三平六

連將殺，紅勝。

第477局　初出茅廬

著法（紅先勝）：

1.俥二平三　　將4進1　　2.傌二進四　將4進1

3.俥三退二！　包3平7　　4.俥五進一

連將殺，紅勝。

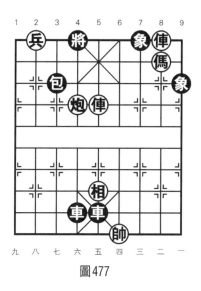

圖477

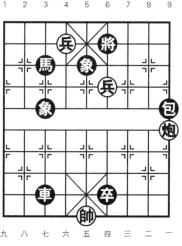

第478局　南轅北轍

著法（紅先勝）：

1. 炮一平四　　包9平6
2. 兵四進一　　將6退1
3. 兵四進一　　將6平5
4. 兵四進一

連將殺，紅勝。

圖478

第479局 炙手可熱

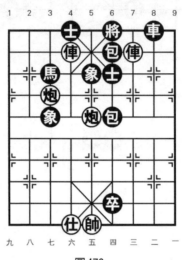

圖479

著法（紅先勝）：

1. 俥三平四！　包6退3　　2. 俥六平四！　將6進1

3. 炮七平四　　士6退5　　4. 炮五平四

連將殺，紅勝。

第480局 鯀禹治水

著法（紅先勝）：

1. 俥三進一　　士5退6　　2. 俥三平四！　馬5退6

3. 兵七進一　　將4進1　　4. 炮八平六　　士4退5

5. 炮五平六

連將殺，紅勝。

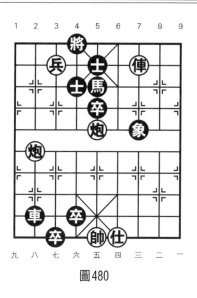

圖480

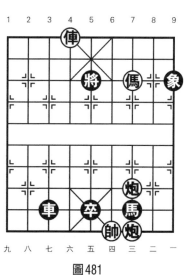

第481局　紀昌學射

著法（紅先勝）：

1. 傌三進四　　將5退1
2. 俥六退一　　將5退1
3. 前炮進七！　象9退7
4. 炮三進九

連將殺，紅勝。

圖481

第482局　琢玉成器

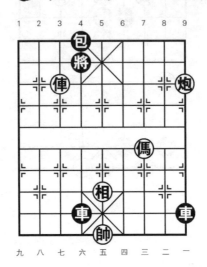

圖482

著法（紅先勝）：

1. 俥七進一　　將4進1　　2. 傌三進四　　將4平5

3. 俥七平五　　將5平6　　4. 傌四進二!　車9退6

5. 傌二進三

連將殺，紅勝。

第483局　　濫竽充數

著法（紅先勝）：

1. 傌七進五　　將4平5　　2. 俥四退一　　將5退1

3. 兵三平四!　將5退1　　4. 俥四平五

連將殺，紅勝。

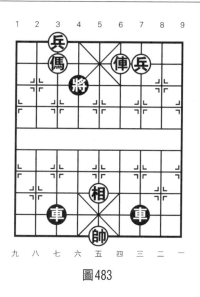

圖483

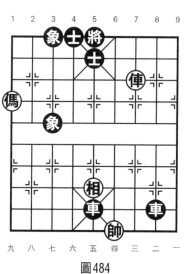

第**484**局　按圖索驥

著法（紅先勝）：

1.俥三進二　士5退6

2.俥三平四　將5進1

3.傌九進七　將5平4

4.俥四平六

連將殺，紅勝。

圖484

 # 第485局　封金掛印

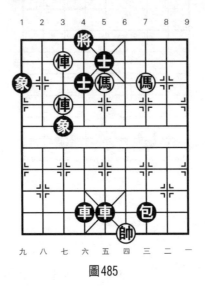

圖485

著法（紅先勝）：

1.前俥進一！　象1退3　　2.俥七進三　將4進1

3.傌三進四！　士5退6　　4.俥七退一

連將殺，紅勝。

 # 第486局　樂不思蜀

著法（紅先勝）：

1.前傌進二　將6平5　　2.傌四進三　將5平6

3.傌三退五　將6平5　　4.傌五進七

連將殺，紅勝。

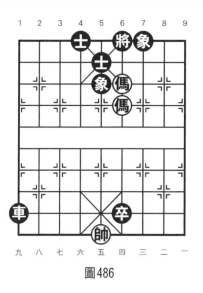

圖486

第487局　前倨後恭

著法（紅先勝）：

1.傌一進三　　將5平6
2.俥三平四　　包7平6
3.俥四進一！　士5進6
4.炮三平四　　士6退5
5.炮五平四

連將殺，紅勝。

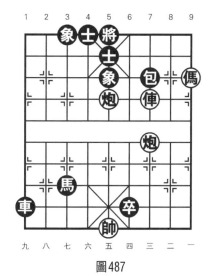

圖487

 第488局　宋濂嗜學

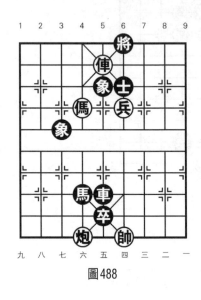

圖488

著法（紅先勝）：

1.俥五平四！　將6進1

2.兵四進一　　將6退1

3.兵四進一　　將6平5

4.傌六進七

連將殺，紅勝。

 第489局　寧靜致遠

著法（紅先勝）：

1.兵七平六　　將5平6

黑如改走將5進1，則兵五進一，將5平6，俥六平四，連將殺，紅勝。

2.炮七退一　　將6進1　　3.俥六平四　　將6平5

4.兵五進一

連將殺，紅勝。

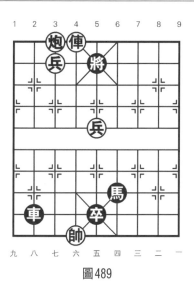

圖489

第490局　煮豆燃萁

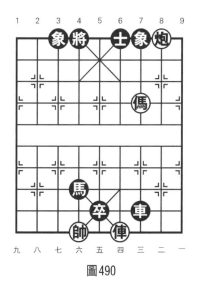

圖490

著法（紅先勝）：

1.俥四進九　將4進1　　2.俥四退一　將4進1

3.傌三退五　將4平5　　4.傌五進七　將5平4

5.俥四平六

連將殺，紅勝。

 第491局　夸父追日

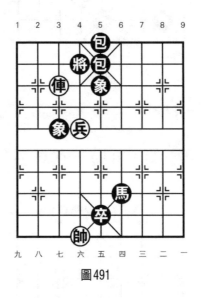

圖491

著法（紅先勝）：

1.俥七平六！　將4進1　　2.兵六進一　將4退1

3.兵六進一　　將4退1　　4.兵六進一

連將殺，紅勝。

 第492局　天衣無縫

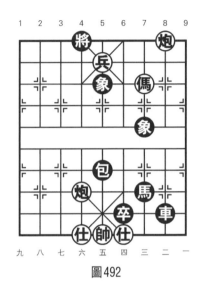

圖492

著法（紅先勝）：

1.傌三進四！　車8退8　　2.傌四退六　包5平4

3.傌六退五　包4平5　　4.傌五進七

連將殺，紅勝。

 第493局　畫蛇添足

著法（紅先勝）：

1.俥五進一！　將4平5　　2.兵四進一　將5平4

3.炮一進一　車8退6　　4.兵四平五

連將殺，紅勝。

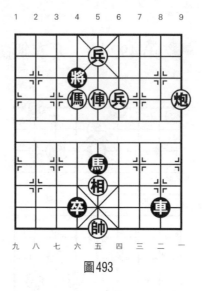

圖493

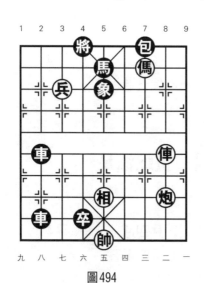

第494局　淡泊明志

圖494

著法（紅先勝）：

1. 俥二平六！　　後車平4

2. 炮二進七　　將4進1

3. 兵七進一　　將4進1

4. 傌三退四

連將殺，紅勝。

 第**495**局　空空如也

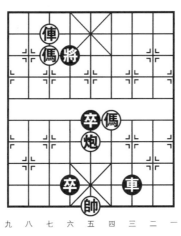

圖495

著法（紅先勝）：

1.俥七平六！　將4退1　　2.傌四進五　將4進1

3.傌五進四　將4退1　　4.傌七進八

連將殺，紅勝。

 第**496**局　一字之師

著法（紅先勝）：

1.俥五平六！　將4平5　　2.傌四退三　將5平6

3.俥六退一　將6進1　　4.炮二退一

連將殺，紅勝。

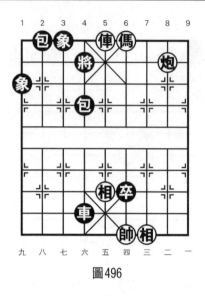

圖496

 第497局　朱詹好學

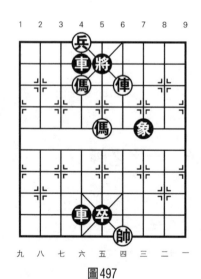

圖497

著法（紅先勝）：

1.俥四進一　　將5進1

2.傌五進三！　將5平4

3.俥四退一　　象7退5

4.俥四平五

連將殺，紅勝。

 第498局　東施效顰

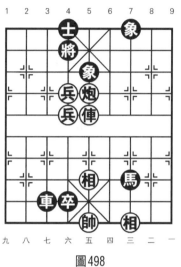

圖498

著法（紅先勝）：

1.前兵進一！　將4進1　　2.兵六進一　將4退1

3.兵六進一！　將4進1　　4.俥五平六

連將殺，紅勝。

 第499局　曹沖稱象

著法（紅先勝）：

1.俥六進五！　士5進4　　2.炮二進六　將4退1

3.前兵平五！　將4平5　　4.炮二進一

連將殺，紅勝。

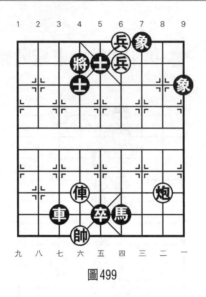

圖499

第500局　女媧補天

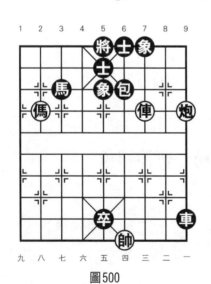

圖500

著法（紅先勝）：

1.傌八進七　將5平4

2.俥三平六　士5進4

3.俥六進一！　包6平4

4.炮一平六

連將殺，紅勝。

歡迎至本公司購買書籍

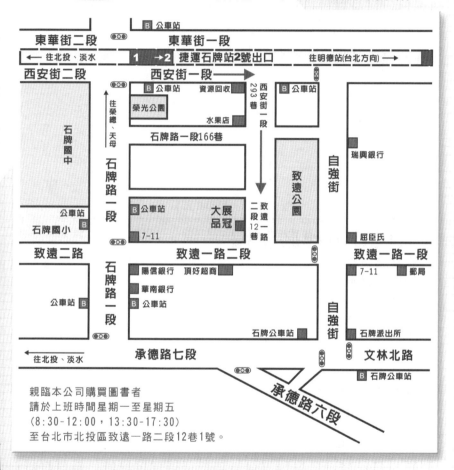

親臨本公司購買圖書者
請於上班時間星期一至星期五
(8:30-12:00，13:30-17:30)
至台北市北投區致遠一路二段12巷1號。

建議路線
1. 搭乘捷運
　　淡水信義線石牌站下車，由月台上二號出口出站，二號出口出站後靠右邊，沿著捷運高架往台北方向走(往明德站方向)，其街名為西安街，約80公尺後至西安街一段293巷進入(巷口有一公車站牌，站名為自強街口，勿超過紅綠燈)，再步行約200公尺可達本公司，本公司面對致遠公園。

2. 自行開車或騎車
　　由承德路接石牌路，看到陽信銀行右轉，此條即為致遠一路二段，在遇到自強街(紅綠燈)前的巷子左轉，即可看到本公司招牌。

國家圖書館出版品預行編目資料

象棋妙殺速勝精編 ／ 吳雁濱　編著
　　──初版，──臺北市，品冠，2018〔民107.04〕
　　面；21公分 ──（象棋輕鬆學；19）
　　ISBN 978－986－5734－78－7（平裝；）
1. 象棋
997.12　　　　　　　　　　　　　　　　107002063

象棋妙殺速勝精編

編 著 者／吳雁濱
責任編輯／倪穎生
發 行 人／蔡孟甫
出 版 者／品冠文化出版社
社　　址／台北市北投區（石牌）致遠一路2段12巷1號
電　　話／（02）28233123 · 28236031 · 28236033
傳　　眞／（02）28272069
郵政劃撥／19346241
網　　址／www.dah-jaan.com.tw
E - mail／service@dah-jaan.com.tw
承 印 者／傳興印刷有限公司
裝　　訂／眾友企業公司
排 版 者／弘益電腦排版有限公司
授 權 者／安徽科學技術出版社
初版1刷／2018年（民107）4月

定 價／350元

大展好書　好書大展
品嘗好書　冠群可期

大展好書　好書大展
品嘗好書　冠群可期